U0078897

專屬我的
色鉛筆練習本

퇴근 후 , 색연필 드로잉

HEJ!

當我們開始做某件事情時，很難從一開始就得到讓自己百分之百滿意的成果；同樣地，直到畫出讓自己滿意的圖畫之前，都需要經歷畫得不滿意的過程。這個過程可能會令人乏味，不過，有個方法能幫助我們稍微變得愉快、舒暢，那就是比起煩惱「該怎麼畫才能更好」，更應該專注在「該怎麼樣才能一直畫下去」。

為了持續畫下去而正向看待自己的畫作，並將繪畫過程所付出的用心和努力看得更有價值，這真的非常重要。看著認真畫好的作品時，如果光是在意不滿意的部分，就會在心裡踩煞車，以至於最後常會半途而廢。但若換個角度來看，比起覺得可惜的部分，若更仔細地察看並意識讓自己滿意的部分，便能感受到成就感，內心就會產生繼續畫下去的力量，如果持續這樣的力量，繪畫的實力也就會逐漸提升。

畫畫的眾多魅力之一就是「沒有標準答案」。所有的人都有自己的特色，當那份獨特被移到紙張上時，就會完成這世上獨一無二的作品，所以不需要因為和教學書裡畫得不一樣而感到氣餒，因為我們都是根據各自認定的答案來畫畫的。絕對不要太著急，要慢慢地，而且最重要的是，要試著畫出「讓自己開心的畫作」。我會為大家打氣，希望大家都能畫出專屬自己的幸福的畫！

Aellie Kim

關於作者　從韓國移居到瑞典後，開始用畫畫記錄一天的生活。將日常中平凡的事物移到紙張上時，體會到周遭沒有一樣東西是不珍貴的。往後也想將更多發掘出來的珍貴事物畫下來，作為寶貴的回憶。現為插畫家，持續透過線上課程分享畫畫的喜悅，並創立活用插畫的友善環境生活品牌「Skolgatan 12」。

Instagram　|　@aellie_k　　　Email　|　aelliekim@mail.com

contents

Chapter.3

每天尋找專屬自己的顏色

Chapter.4

不用畫得很完美也沒關係

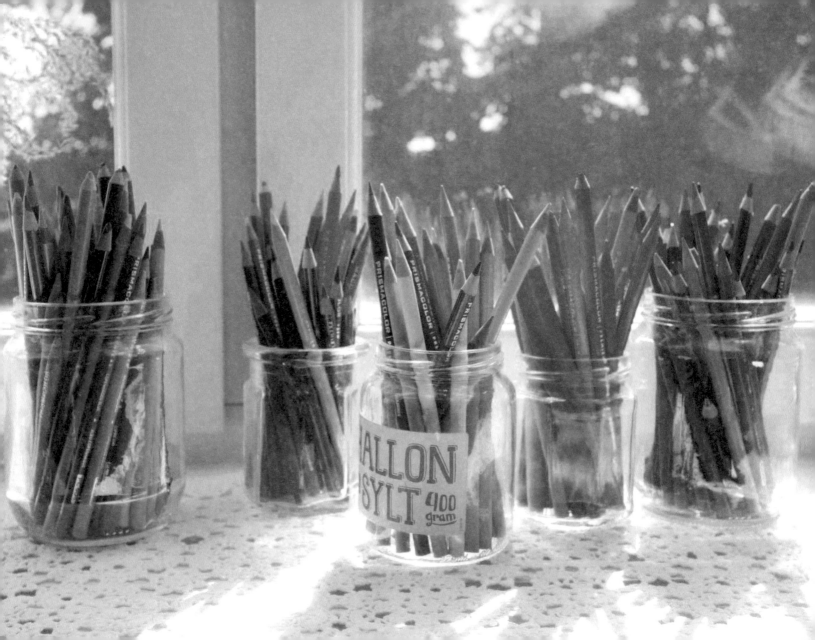

Chapter. 1

色鉛筆畫的

準備工作

首先來認識必要的工具和使用方法，
奠定穩定的繪畫基礎吧！

01 認識畫畫工具

● 鉛筆

打草稿時通常會使用 HB 鉛筆。使用時力道要放輕，盡可能使線條顏色淡一點，這樣完成畫作時，看起來才會更乾淨俐落。如果打草稿的線條過深，很難用橡皮擦擦乾淨；如果下筆時力道沒有放輕，就會在紙張的表面留下細微的痕跡，往後上色時很難上色，經常會留下白色的筆痕。務必記得在打草稿時要「盡可能畫得輕一點」。

＊本書為了更清楚呈現畫畫的過程，每幅畫作會使用深色的線條來打草稿。

● 橡皮擦

我用的是一般美術用的橡皮擦。大部分的美術用橡皮擦是長條形的，如果自行將橡皮擦切割成三等分，就會有更多邊角可以使用，方便拿來擦掉細節的部分，也更易於乾淨地保管橡皮擦。使用橡皮擦時最需注意的部分為：在使用前務必確認是哪一面橡皮擦會碰觸到紙張。在畫畫的過程中，色鉛筆的粉末會四處飛散，而且容易沾黏到橡皮擦上，所以如果使用沾黏了粉末的橡皮擦去擦畫紙，畫紙就可能變得亂七八糟。

● 畫紙

建議各位親自到美術用品店確認紙張的質地後再購買。我用色鉛筆上色時，喜歡將圖面仔細填滿、不留白，所以使用的是表面光滑、厚度 200g 的紙。不過，色鉛筆的上色方式會根據繪畫者的喜好而有所不同，所以如果喜歡畫得淺一點，或是喜歡保留色鉛筆筆觸的人，可以選擇質地較為粗糙的紙張。

● 色鉛筆

我很喜歡使用 PRISMACOLOR 的油性色鉛筆。顏色很美，而且很顯色。另外它的延展性佳，畫起來很滑順，上色時手腕比較不吃力。不過油性色鉛筆的筆芯比較脆弱，使用時須多加注意。如果下筆的力道太重、削筆時將筆插入削鉛筆機深處，又或是色鉛筆掉到地上等等，很容易會造成色鉛筆內部的筆芯斷裂。因此，請盡可能避免讓色鉛筆遭受強烈的衝撞。

＊本書各畫作的顏色編號是以 PRISMACOLOR 的油性色鉛筆為基準，各位可依自己的工具或喜好來調整。

● 鉛筆延長器

當色鉛筆短到只剩筆頭，手不好握、上色有困難時，就能套上鉛筆延長器。我目前使用的是 PRISMACOLOR 發行的鉛筆延長器，以及從觀光景點買回來的帶有木製握把的鉛筆延長器。鉛筆延長器在美術用品店或網路商店就可以買到。

● 削鉛筆器

我目前使用的是 PRISMACOLOR 的削鉛筆器和 EISEN 的原木削鉛筆器。使用一般附手搖握把的削鉛筆機時，雖然手比較不會痛，但筆芯的耗損較大，內部筆芯經常會在削筆的過程中斷裂。除非筆芯斷裂點位於深處，否則我都會使用色鉛筆專用的削鉛筆器。削鉛筆器刀片的替換時間會隨著使用頻率而有所不同，一般來說在削色鉛筆時，如果覺得筆桿部分時常被刀片卡住，就代表刀片太鈍了，請另外購買刀片來替換。

● 牛奶筆

牛奶筆真的是在畫畫時常常會使用到的工具。如果用料理來比喻，牛奶筆的角色，就像是在料理的最後階段撒在表面的粗鹽。用牛奶筆來加強圖畫的細節時，可以使圖畫看起來更鮮明立體。

● 小刷子

用色鉛筆畫畫時，不僅會製造出色鉛筆的粉末，削鉛筆後也會產生筆芯的木頭粉末。另外，畫草稿時也會有橡皮擦屑等等。桌面很快就會被各式各樣的粉末給覆蓋。我會用一般的家用衛生紙或廚房紙巾輕輕擦掉畫畫過程中產生的粉末，而完成畫作後要整理桌面時，則會使用小刷子來打掃。如果用手拂去紙張上的粉末，色鉛筆粉末很可能會因為手汗而在畫作上暈開，所以在清理粉末時，使用完全乾燥的工具為佳。

02 認識畫畫的基本概念

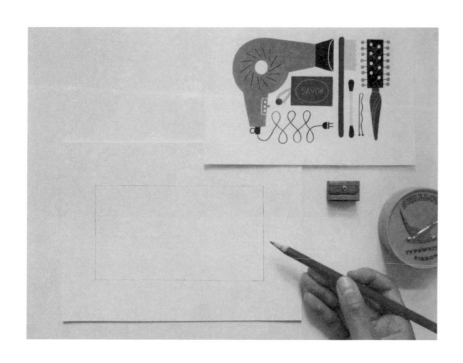

● 構圖

在開始打草稿之前，先在畫紙上抓出畫畫的範圍，然後再於該範圍內開始勾勒出各物件詳細的位置，這麼一來就能預防圖畫過於集中在紙張的其中一側。之後，請於作畫的收尾階段，使用橡皮擦擦掉圈出範圍的線條。

● 配色

如果沒有任何計畫就直接上色，經常會畫出與預期不同的模樣。但如果能在上色之前先定好圖畫的主要顏色，就能更輕易地畫出想要的氣氛。建議大家可以先試畫自己所有色鉛筆的顏色，然後將顏色編號一併記下來製成色表，或是如圖所示製作成色卡。這樣在選定顏色時就會很方便。

只要持續作畫，久而久之，就會發現自己經常使用的顏色有哪幾種，藉此能逐漸瞭解到自己的色彩偏好。就算失敗也沒關係，請盡可能果敢地嘗試用各種不同顏色來作畫。

我們身邊大部分的物品都是由四方形、圓形、三角形等熟悉的圖形所組成的，只要在畫作中強調圖形的細節部分，就能呈現出簡單又細膩的風格。

想要用單純的筆法來畫一個物品時，首先要觀察那個物品是由什麼樣的圖形所組成，並找出自己喜歡那個物品的哪個特徵、想要畫出哪個部分。強調該特徵後，請果敢地省略不必要的線條和細節。利用圖形的分類就可以輕易地掌握物品的整體型態，也可以畫出摩登又可愛的圖畫。

跟著書中的畫作畫畫時，如果多留心觀察自己身邊同類型的物品，找出當中所具備的圖形與特徵，然後將該型態簡化後進行畫畫練習，就能輕鬆地畫出專屬於自己的作品。

● 修正

在上色的過程中，有時會不小心畫到其他地方。若是淺色的色鉛筆，可以儘量用橡皮擦來擦拭，讓顏色變淡後，再用其他顏色覆蓋上去。如果是畫到白色背景上，則可以儘量先用橡皮擦擦拭，然後再用白色的色鉛筆或是牛奶筆稍微蓋過去。

在畫錯後試圖修正的過程中，真的能學到很多東西，有時會發現新的上色方法，有時在呈現方式上會獲得意料之外的構想。因此，犯錯時不用感到慌張或懊悔，請在犯錯、修正的過程中，一邊開心地熟悉畫畫的感覺。

03 熟悉各種上色方式

色鉛筆就算只用一個顏色也能呈現出不同的質感,再加上牛奶筆的運用,就能呈現出多樣化的細節。我們一起來認識六種經常使用的上色方法吧!

● 厚塗的上色法

這是我最主要使用的上色方法。為了填滿顏色、完全不留白,請使用筆芯較鈍的色鉛筆來塗滿整體圖畫,然後再於收尾階段將筆芯削尖,填補遺漏的細節。如果像這樣完全不留白、細膩地塗滿顏色,當畫作完成時,就能呈現出更鮮明的圖樣,看起來乾淨又俐落。

● 保留色鉛筆質地的上色法

這是最基本的上色方法,能保留色鉛筆自然的筆觸。上色時適度留白,能呈現出更有意境又溫暖的感覺。

● 平塗的上色法

想要呈現太陽眼鏡、玻璃瓶等透明材質，或是想漂亮地呈現單一色彩時，經常會使用這個上色法。下筆力道放輕，使用筆芯較鈍的色鉛筆輕柔地填滿整個圖樣，然後再將筆芯削尖，填補遺漏的部分，使整個畫面的色彩濃度均勻地呈現。

● 使用牛奶筆強調細節

想呈現衣服的花紋或是想強調某些細節時，牛奶筆非常好用。在已經用色鉛筆上色過的圖樣上，放輕下筆的力道，輕輕轉動牛奶筆筆尖上能畫出墨水的珠子。因為牛奶筆的墨水馬上就會變乾，如果在同一處停留太久，墨水就會硬掉，可能會留下刮痕，因此盡可能快速地完成上色為佳。

● 用白色色鉛筆繪製紋路

想用比牛奶筆更自然的方式來強調細節時，就會使用這個上色方法。握住白色色鉛筆時必須放輕力道，沿著同一條線反覆畫許多次，等順利上色後，再於收尾的階段將色鉛筆筆芯稍微削尖，加強最後的細節。如果一次就塗上厚厚的白色，反而會將下層已經上好的顏色刮起來，導致上色失敗。因此請慢慢畫，絕對不要著急。

● 用線條來呈現圖面

與上述以色鉛筆塗滿整個圖面的方式相比，這個上色方法是以線條來填滿圖面。有時候用顏色填滿整個圖面所呈現出來的效果，可能會讓人覺得有些沉悶，那麼就可以在畫畫過程中活用這個上色方法，這樣既可以強調細節，又能呈現出清爽的感覺。

04 打造愉快的作畫環境

● 整理色鉛筆

大部分的人應該都是將色鉛筆擺放在原本的色鉛筆盒裡吧！但我都是將同個色系的色鉛筆集中插在吃完的果醬玻璃瓶內。將同色系的筆放在可以看見顏色的玻璃瓶裡，就能稍微減少費心尋找色鉛筆的時間，而且整理時也比較方便。

● 保管畫作

我會將完成的畫作整理後放在折疊式文件夾或塑膠文件夾裡。建議大家在畫作的角落或背面寫下日期。當你覺得畫畫的實力好像沒有進步時，只要去看最一開始畫的畫，就能客觀地確定自己的實力確實有所成長。

● 休息

為了把圖畫畫好，其中一個必須遵守的重要條件就是規律性的休息和伸展。如果因為太專注而在兩三個小時中都維持同一個姿勢，那會對脖子、肩膀、手臂和手腕造成很大的負擔，畫到後來，還可能會引發疼痛，所以請刻意地在畫畫過程中離開書桌，動動身體並做一下伸展運動。我畫畫時也會設定鬧鐘，每隔一個小時提醒自己一次。為了能夠開心地一直畫畫，適度休息是必須的。

Chapter.2

別再猶豫，

開始畫畫吧！

用線條、圓形和四方形等等，
我們很熟悉又簡單的圖形來開始練習。

取代明亮日光燈的復古小夜燈，

每天早晨喝咖啡時用的馬克杯，

使用太久而留下歲月痕跡的椅子……

在變得疲憊的傍晚時光裡，

按照我的喜好集於一處的物品，

都依循我獨有的秩序整頓好，

如此便能撫慰我勞累一天的心靈。

如果可以，希望一天中大部分的時間都能在此度過，

這裡是我的家。

即使各個物件的構圖沒有對稱也沒關係，不用畫得很完美。請在畫畫時觀察看看身邊的物件，想想該如何使用線條、圓形、四方形等我們習慣且簡單的圖形，來呈現這些日常用品。

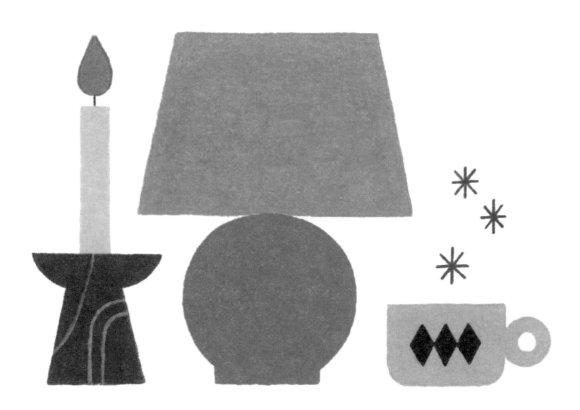

PC939

PC1092

PC943 PC916

PC1068

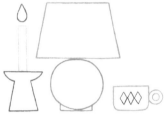

PC1085

PC935

01　首先在畫紙中間畫一個梯形，勾勒出燈罩的模樣，然後於燈罩下方畫一個圓形來當作燈座。在燈座下方再畫一個四方形的底盤，使燈能夠穩定地站立。

02　在燈的左側畫一個上方開放的梯形作為燭台的底座，然後再畫一個與之相連的扁平半圓，作為放置蠟燭的盤子。接著畫一個直立的長方形作為蠟燭，再用圓圓胖胖的水滴形呈現燭火的模樣。

03　在燈的右側畫一個下方呈圓角且往左右兩側拉長的四方形，作為馬克杯杯身的造型。然後重疊兩個大小不同的圓形來畫出有厚度的握把。在杯身中央畫一個鑽石造型，再於左右兩側各繪製一個同樣的圖形，畫出杯身的花紋。

 PC922

 PC939

PC1092

 PC916　　PC943

PC935　　PC1068

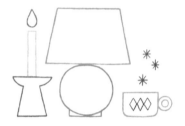

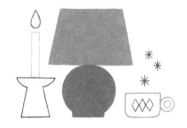

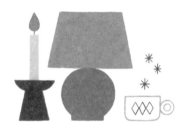

04　此步驟要試著畫出蒸氣從馬克杯內冒出來的感覺。首先畫一個十字架，然後在十字架約傾斜 45 度角的位置上，再繪製一個同樣的十字架圖樣。最後在適當的位置上，多畫兩個相同的圖樣，便能呈現出蒸氣往上飄散的樣子。

05　構圖完成後開始依序上色。首先替燈罩和燈座上色。

06　替燭火與蠟燭上色後，再繪製一條黑色線，當作連結燭火和蠟燭的燭芯。另外也替燭台上色。

PC1085

PC935

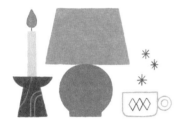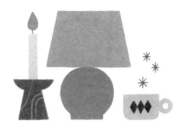

07 用白色的色鉛筆或牛奶筆來繪製燭台上的曲線，呈現出木紋感。

08 最後替馬克杯和杯身花紋上色。建議按照由淺至深的順序著色，就能更簡潔俐落地完成。

畫畫時犯錯，或是畫出來的結果與自己預想的不同，

因而突然失去興致的時候，

我會離開書桌前，去煮一杯熱騰騰的咖啡。

在喝咖啡的短暫時間中，我會試著想一些和畫畫無關的事情。

藉此，除了物理上的距離，在心理上也儘量拉開了距離。

等咖啡都喝完後，

有時會有新的點子填進空蕩蕩的心中，

進而產生可以繼續畫下去的動力。

當我們感到疲憊時，就稍作休息吧！

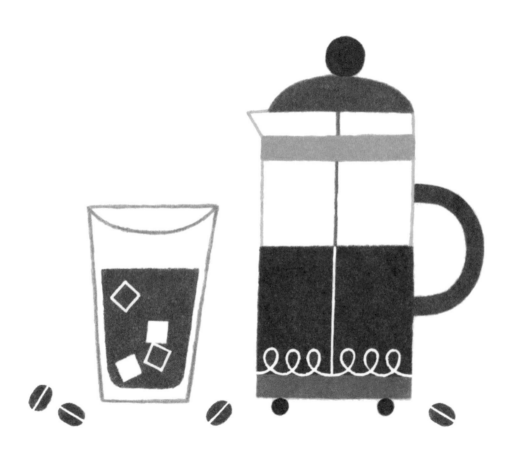

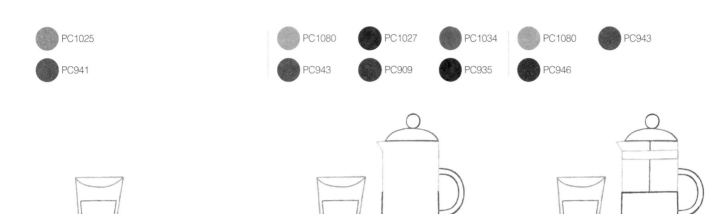

PC1025　PC941

PC1080　PC1027　PC1034
PC943　PC909　PC935

PC1080　PC943
PC946

01　首先畫咖啡玻璃杯。先畫一個倒立的窄梯形，並在上方畫出曲線，呈現出杯緣開口。然後在杯子內部下方畫一個圓角的倒立梯形，作為裝在杯子裡的咖啡。再畫兩個小四方形當作咖啡內的冰塊，建議將兩個四方形畫出不同的傾斜角度，更能呈現冰塊浮起來的感覺。

02　接著在杯子的右邊畫一個法式濾壓壺。先畫一個直立的長方形，然後在左上方畫出尖尖突起的造型，作為出水口。並在上方畫一個圓圓扁扁的蓋子，和一個圓形的壺蓋把手。然後於右側畫出大小不同的兩個曲線，作為法式濾壓壺的把手。並且在濾壓壺的底部畫出兩個小圓形。

03　在法式濾壓壺的瓶身上方（靠近出水口位置），畫出兩條橫線，當作把手和濾壓壺連接的部分。另外再用上下兩條橫線（一個畫在壺身約中間的位置，一個畫在靠近壺底的位置）來呈現濾壓壺中裝了一半的咖啡。然後再從壺蓋的把手處畫出垂直往下的直線，作為壓桿的造型。

 PC946

 PC941

 PC943　PC909　PC1034
PC1027　PC1080　PC935

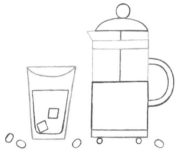

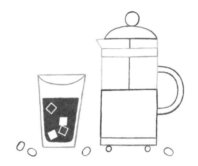

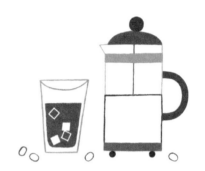

04　用小橢圓形來畫出咖啡豆的造型。繪製時讓每顆咖啡豆朝不同方向傾斜，可呈現出自然散落在桌面的感覺。

05　構圖完成後開始依序上色。跳過杯中的四方形冰塊先替杯子裡的咖啡塗滿顏色。然後再用牛奶筆多畫兩個四方形，呈現出冰塊透光的模樣，這時也請讓四方形朝不同方向傾斜。

06　接著替法式濾壓壺的壺蓋和壺蓋把手、壺身把手和濾壓壺連接的部分、把手本身，以及濾壓壺下方的底座上色。

 PC946

 PC946

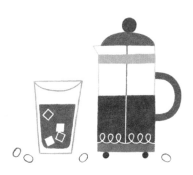

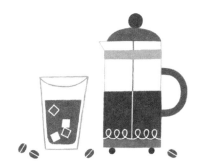

07　替濾壓壺內裝半滿的咖啡塗上顏色後，再用牛奶筆畫出一條直線，來呈現泡在咖啡裡的壓桿，並且在壓桿的兩側畫出彈簧。

08　最後替咖啡豆上色後，用牛奶筆畫出咖啡豆中間的那條線。

明明每一天都很努力過生活，有時卻莫名感到不安，

擔心是否錯過了真正重要的事物而備受折磨。

後來某次我熬夜了好幾天，

終於在截稿日前交出積累的工作後出門休假，

但在旅遊期間卻因為耗盡體力而成天睡在飯店裡。

直到完全搞砸期待已久的旅行，

我才瞭解到那股不安感是從哪裡來的。

開始運動後，雖然身體因為肌肉痠痛而重如千斤，

但內心卻比以往舒坦許多。

身體變得健康之後，內心也會長出肌肉嗎？

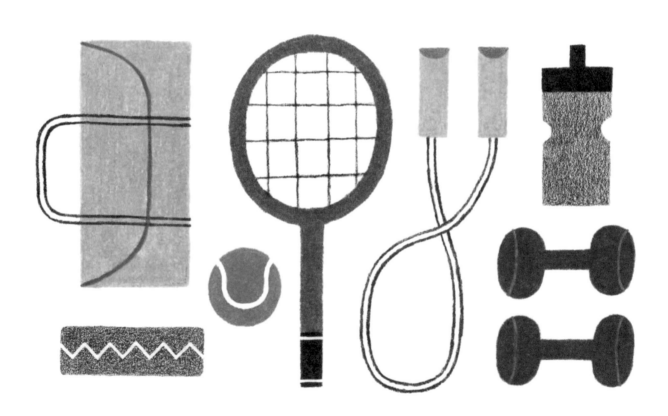

PC1089

PC935

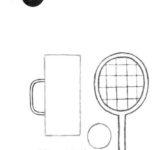

PC1096 PC1004

PC935

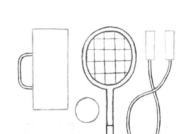

PC1089

PC935

01　請畫出一個直立的長方形來表現捲起來的瑜伽墊，並加上兩條曲線作為方便攜帶的提把。在瑜伽墊下方畫一個橫躺的長方形，呈現出髮帶的樣子。之後髮帶會採用平塗的上色法，為避免上色時留下鉛筆的痕跡，請在打草稿時儘量放輕力道。

02　在瑜伽墊的右側，畫兩個重疊在一起、大小不同的橢圓形，呈現出網球拍的網框。並且在拍面下方畫出握把。在橢圓形拍面內側畫多條間隔一致的直線和橫線，表現出網球線的造型。然後在瑜伽墊和網球拍中間的空白處，畫一個小圓形當作網球。

03　在網球拍的右側畫兩個小長方形當作跳繩的握把。從跳繩握把延伸到左下方的空白處裡，畫一條交錯的繩子來填滿空間。並重複畫一條繩子，表現出繩子的粗細度。

 PC935

 PC907

PC1089 PC935
PC911

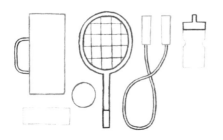

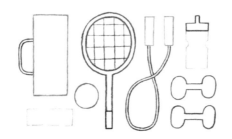

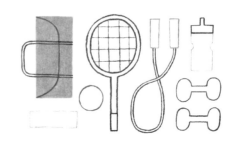

04 在跳繩的右側先畫出一個小長方形當作水瓶的瓶蓋，並於喝水的位置上畫一個往上凸出的造型。接著畫出水瓶的瓶身，在瓶身中段位置要畫出內凹的曲線，方便手握住水瓶。水瓶的瓶身也和髮帶一樣使用平塗法來上色，所以在打草稿時，請盡可能放輕下筆的力道。

05 在水瓶下方空白處畫啞鈴。先畫兩個對稱的長橢圓形，然後再用兩條橫線串連起來，畫出啞鈴的造型。用同樣的方法再畫一個。

06 構圖完成後開始依序上色。先替瑜伽墊上色後，再畫上曲線呈現出墊子尾端捲起後的模樣。並拉長提把的繩子，使它延伸至墊子另一端。

PC935

PC1004

PC1096　　PC1089

PC935　　PC911

PC935

PC907

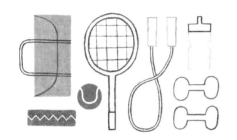

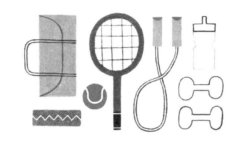

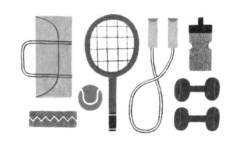

07　放輕下筆力道，用平塗上色法替髮帶上色，然後再用牛奶筆於表面畫出鋸齒狀來作為花紋。接著用淡綠色的色鉛筆替網球上色，同樣再用牛奶筆於網球上畫出曲線來呈現表面的花紋。

08　接下來替網球拍上色。為呈現出握把上有貼膠帶的模樣，請使用不同顏色上色後，再利用牛奶筆來強調細節。另外也替跳繩上色，塗好握把的顏色後，再用更深的顏色塗在握把的末端。

09　水瓶是使用同一個顏色畫瓶蓋和瓶身，不過瓶蓋要厚塗，瓶身則採用平塗上色法，藉此呈現出多彩的樣貌。最後再替啞鈴上色，並用白色的色鉛筆或是牛奶筆在兩側的尾端畫出對稱的曲線。

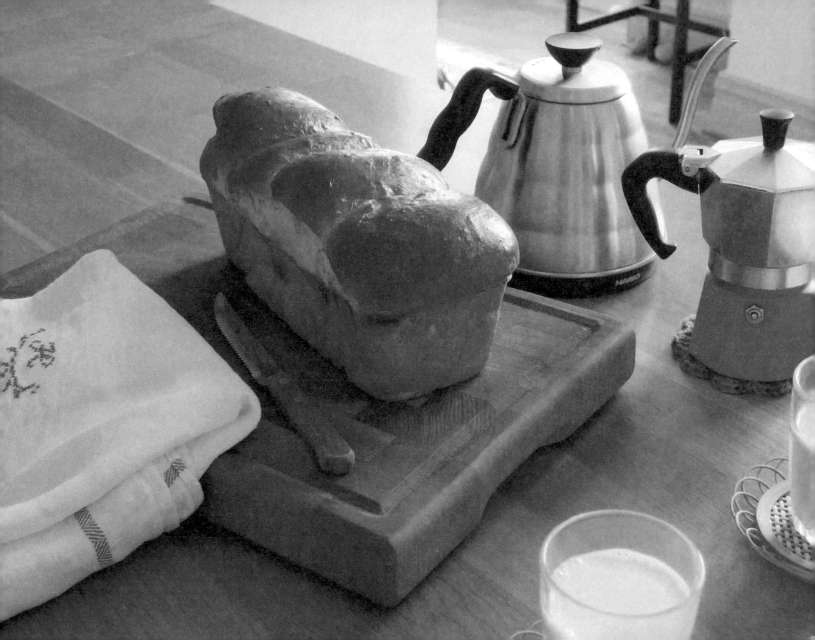

我曾經聽過一個「不會變老的方法」，

那個方法比想像中的還簡單又可愛，

那就是「就算是非常小的事也好，每天都要嘗試新的事物」。

像是下班後不走平常習慣的路，而是走走看從沒踏過的路；

在咖啡廳時不點平常點的飲料，而是喝喝看沒喝過的口味；

在熟悉的散步路線上，留心觀察生長在路旁的蒲公英。

聽說這種微小但嶄新的刺激，會讓內心變得更有活力。

我一直將這個可愛的祕訣放在心裡，

一到週末就會烤一些新口味的麵包。

有時還會一邊做一邊回想在「紅髮安妮」中看過的美味麵包。

要用白色的色鉛筆和牛奶筆呈現法式鄉村麵包和甜甜圈的細節時，請複習一下「熟悉各種上色方式」的內容（參考 P17-18）。

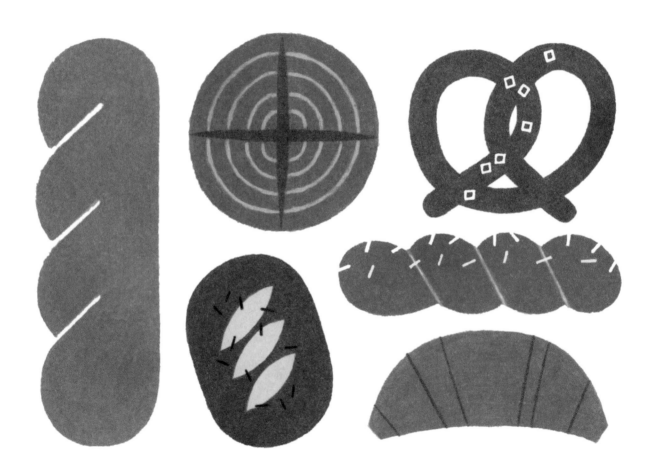

PC942

PC1034

PC943

PC1081

PC914

01　畫出四個相連的圓弧曲線，在另一側將線條連接起來，完成法式長棍麵包的造型。接著在長棍麵包的旁邊畫一個正圓形，勾勒出法式鄉村麵包的外型。

02　在法式鄉村麵包的中間畫一個佔滿整個圓形的十字架。並在這四條線的兩側各自畫兩條曲線，呈現出麵包被刀劃開後，表皮向上突出、打開的模樣。然後以圓形的外圈為基準，往內重複畫出多個越來越小的圓圈。這些圓圈之後上色時要呈現出麵包表面的白色麵粉粉末，所以請用白色的色鉛筆打草稿。

03　在法式鄉村麵包下方畫一個橢圓形的德國鹼水麵包。請在麵包上仔細畫出麵包在烘烤過程中因為膨脹而打開的刀痕。總共畫出三個同樣的圖樣。

PC945

PC945

PC1033

PC942

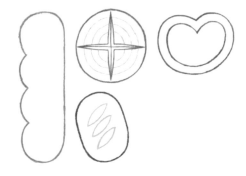

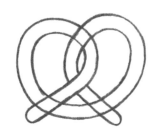

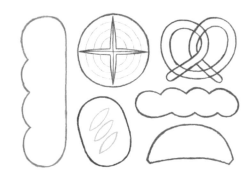

04 在法式鄉村麵包的旁邊畫兩個大小不同且重疊的心形曲線，呈現出另一種造型的德國鹼水麵包（又稱扭結麵包）。

05 在扭結麵包凹進去的地方，畫兩條往左下方彎曲的圓弧線，並且在尾端以圓角收筆。右側也畫出相同的對稱曲線，並使之與左側曲線交錯重疊。

06 在扭結麵包下方用畫法式長棍麵包的方法，畫出相連在一起的圓弧曲線，完成麻花捲造型的甜甜圈。麻花捲甜甜圈的上下弧線請以稍微傾斜的角度相互錯開。另外，在麻花捲甜甜圈的下方畫一個臥倒且邊角稍微內折的弦月造型，呈現出可頌的模樣。

 PC942

 PC1034

 PC943

 PC1081 PC935

PC914

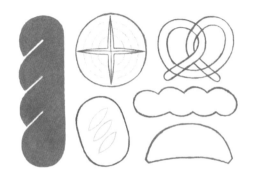

07　構圖完成後開始依序上色。先替法式長棍麵包塗滿顏色，再用白色的色鉛筆或牛奶筆呈現出麵包表面劃出刀痕的紋路。

08　法式鄉村麵包要先用白色的色鉛筆蓋過畫好的圓弧線，然後再替整體上色。刀痕的造型則使用更深一點的顏色來塗，讓圖樣凸顯出來。接著將白色色鉛筆的筆芯稍微削尖一點，於圓弧線處再上一次色，使線條變得更鮮明。

09　替橢圓形的德國鹼水麵包上色，並且用其他顏色將劃出刀痕的部位上色。然後再用黑色畫出多條不同方向的短線條，呈現出撒在麵包上的芝麻造型。

 PC945

 PC1033

 PC942

PC945

10　替扭結麵包塗滿顏色後，再用牛奶筆畫出多個小四方形，作為撒在麵包上的粗鹽。這些小四方形請以不同角度來繪製，感覺會更生動且自然。

11　麻花捲甜甜圈整體塗滿顏色後，用白色的色鉛筆畫出甜甜圈中間凹陷的線條，然後再用牛奶筆畫出多條不同方向的短線，呈現出撒糖粉的模樣，完成整個甜甜圈的圖樣。也可以用牛奶筆在上面點出圓點來呈現。

12　最後替可頌上色，並用比可頌原色還更深一點的顏色，藉以呈現出表面細緻的紋理。

就算是非常小的事也好，每天都去嘗試新的事物吧！

聽說這種微小但嶄新的刺激，會讓內心變得更有活力。

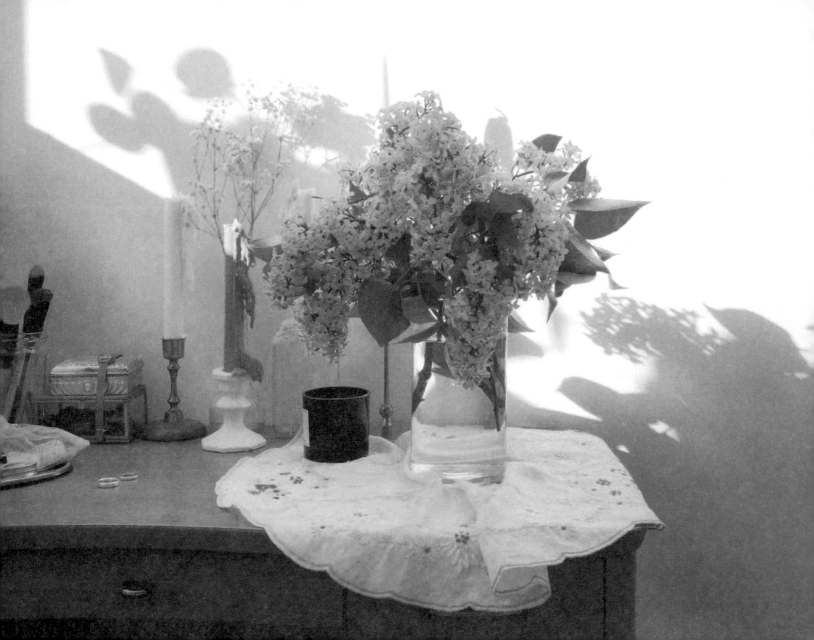

我會用照片留下珍貴的瞬間，或是用日記寫下來，

不過除了這些方法之外，我還會用香氣來記錄。

我在大學四年間都使用帶有白麝香的身體乳液，

現在偶爾懷念起大學的時光，

我就會一邊靜靜地嗅聞白麝香的氣味，一邊回想當時的點點滴滴。

開始上班後我則會噴帶有柑橘香的香水，

因此現在只要聞到那個香氣，腦海就會浮現下班路上看到的首爾夜景，

甚至連在公司裡喝的濃郁咖啡香都會回想起來。

像這樣用香氣來喚醒美好的記憶，真的很愜意又開心，

所以我現在會刻意將珍貴的瞬間裝入香氣當中。

各位在什麼樣的香氣中，珍藏著什麼樣的回憶呢？

從香氛機裡冒出的煙霧，和隱約飄散在空中的香氣，雖然都是眼睛看不到的，但我還是嘗試將感受到的東西透過畫作表現出來。

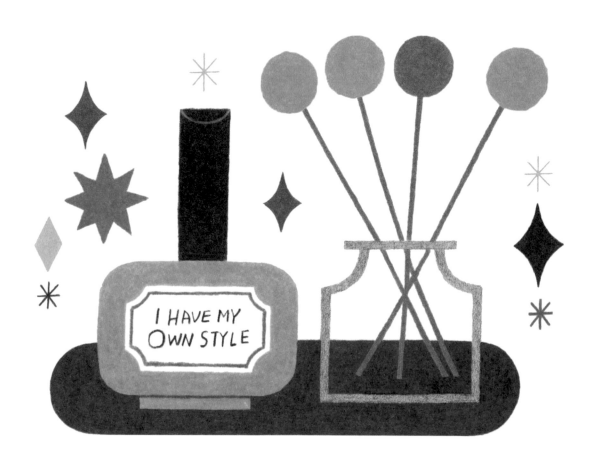

I HAVE MY OWN STYLE

PC1021　PC935

PC1028

PC935

PC1098　PC901

PC914

01　畫一個往兩側拉長的圓角四方形，呈現出香水瓶的瓶身。為了讓瓶子能站穩，請在瓶身下方再畫一個方形的底座。然後於瓶身中間用線條連接四個角落，畫出標籤貼紙。並用同樣的方法在標籤內再畫一圈。於標籤內寫上喜歡的香水名稱。接著畫一個直立的長方形當作香水瓶的瓶蓋。

02　在香水瓶的右側畫一個四方形，並且使用向內彎的弧線完成上方兩個角，呈現出擴香瓶的造型。沿著畫好的曲線在外圈再畫一圈，藉此表現出瓶子的厚度。然後在瓶口畫一個扁扁的四方形。

03　畫一個 X 字形，作為兩根細細的木製擴香棒，插在瓶中。在先畫好的兩根擴香棒之間，再多畫兩根擴香棒。然後在每根擴香棒的頂端畫一個圈圈。在香水瓶和擴香瓶下方畫一個往兩側拉長的橢圓形托盤。

PC918　　PC944　　PC935　　PC1021　　PC935　　　　PC935

PC1070　　PC922　　　　　PC1028　　PC901

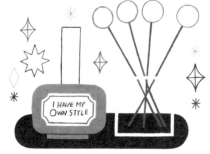

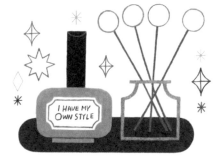

04　在香水瓶和擴香瓶周邊空白處畫出多個十字架，並用線條將十字架的四個角連接在一起，繪製出閃閃發光的圖樣，藉此呈現出香氣在空氣中擴散的感覺。圖樣的位置可任意放置。然後在其餘空白處用星星、鑽石、米字形等圖形來填滿。

05　構圖完成後開始依序上色。先替香水瓶上色，並且稍微修一下標籤貼紙的細節。接著避開香水瓶、擴香瓶和木製擴香棒，替托盤塗上顏色，再用托盤的顏色在香水瓶底座和瓶身中間畫出一條直線，將細節呈現出來。

06　用黑色的色鉛筆以平塗法替擴香瓶上色。或者單純用畫好的輪廓線條來呈現也行。接著替香水瓶的瓶蓋上色，然後在上端畫一條白色曲線，表現出圓柱狀瓶蓋頂端的平面感。

PC1098　　PC944　　PC918　　PC935

PC914　　PC922　　PC1070

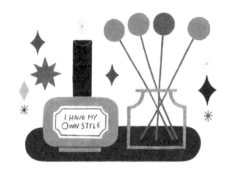

I HAVE MY
OWN STYLE

07　替木製擴香棒頂端的圓球塗上不
同深淺的黃色。我使用黃色系替圓球上
色，可以讓人聯想到可愛的金杖球。最
後再替周邊閃閃發光的各式圖樣塗上不
同顏色。

雖然已經到了直接表明愛好會有些害羞的年紀，

但我還是喜歡玩偶。

玩偶就像是將單純的年幼記憶封印起來的百寶箱。

看到漂亮的玩偶時，

就像是將小石子丟入湖水中，波紋漸漸往遠處擴散那樣，

原本躲在內心深處的五歲小孩會突然被喚醒過來。

只要把填充玩偶畫得胖胖、圓圓的，就能明顯展現出鬆軟且可愛的感覺。

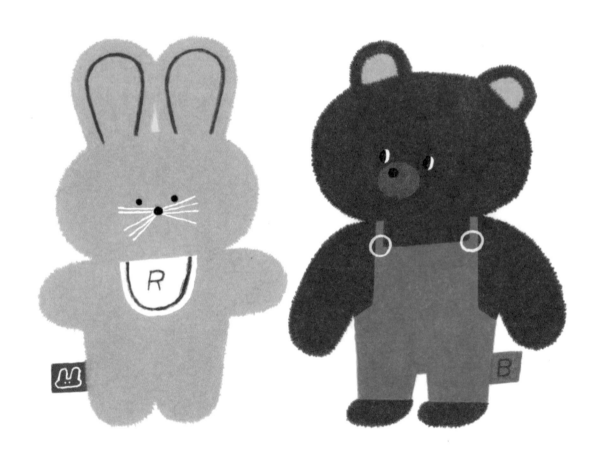

 PC1083

 PC944　PC1027　PC935　PC924

 PC946

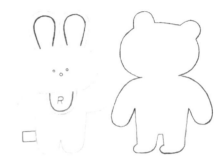

01　先畫出兔子胖胖的耳朵，和寬寬的頭，再畫出往兩側張開的雙手，以及溫順地站著的圓圓雙腳。

02　接著畫出耳朵細部的紋路，以及小巧可愛的眼睛和鼻子。然後畫出繡有 R 字樣的圍兜兜，並在一隻腳的側邊畫出方形標籤。

03　在兔子旁邊，畫出小熊圓圓的耳朵和頭的曲線。為了呈現出可愛的感覺，請讓小熊的頭稍微傾斜。接著畫出小熊圓圓的肩膀、雙手和短短的下半身。

PC928 　PC935 　PC942 　PC1083

PC1028 　PC946 　PC910

PC1083 　PC924

PC935

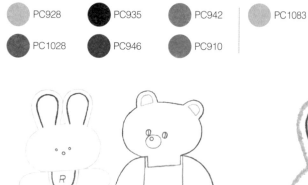

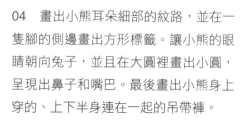

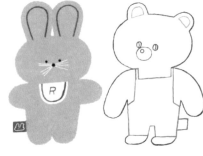

04 畫出小熊耳朵細部的紋路，並在一隻腳的側邊畫出方形標籤。讓小熊的眼睛朝向兔子，並且在大圓裡畫出小圓，呈現出鼻子和嘴巴。最後畫出小熊身上穿的、上下半身連在一起的吊帶褲。

05 使用色鉛筆沿著兔子頭的輪廓線條，在小範圍內重複往左右移動，畫出玩偶毛茸茸的質感。這時如果將色鉛筆稍微削得尖一點，就更能呈現出細節的紋理。請用同樣的方法將兔子身體的輪廓線條畫出毛茸茸的觸感。

06 接下來替兔子的身體上色，過程中要避開圍兜、耳朵的紋路、眼睛和鼻子。上色後，用牛奶筆在鼻子的兩側畫上幾根鬍鬚，然後等牛奶筆稍微乾了之後，再用黑色的色鉛筆強調鼻子的部分。標籤用明亮的顏色上色，然後再用牛奶筆在上面畫一個小兔子的圖樣。

 PC946

PC928 PC935 PC942
PC1028 PC946 PC910

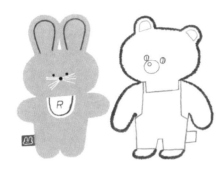 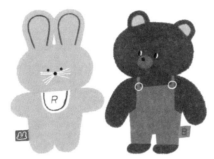

07 使用和畫兔子時一樣的方法，讓小熊的輪廓線條也呈現出毛茸茸的質感。

08 先替小熊的吊帶褲上色後，耳朵、眼睛、鼻子和嘴巴以及標籤也都一一上色，並在標籤上寫出 B 的字樣。避開已經上色的部分，小熊整個身體都塗滿顏色後，最後用牛奶筆畫出吊帶褲上的圓形扣環。

Chapter.3

每天尋找

專屬自己的顏色

只要持續畫畫，

就能找到專屬於自己的顏色。

就算失敗也沒關係，

請果敢地嘗試用各種不同顏色來作畫。

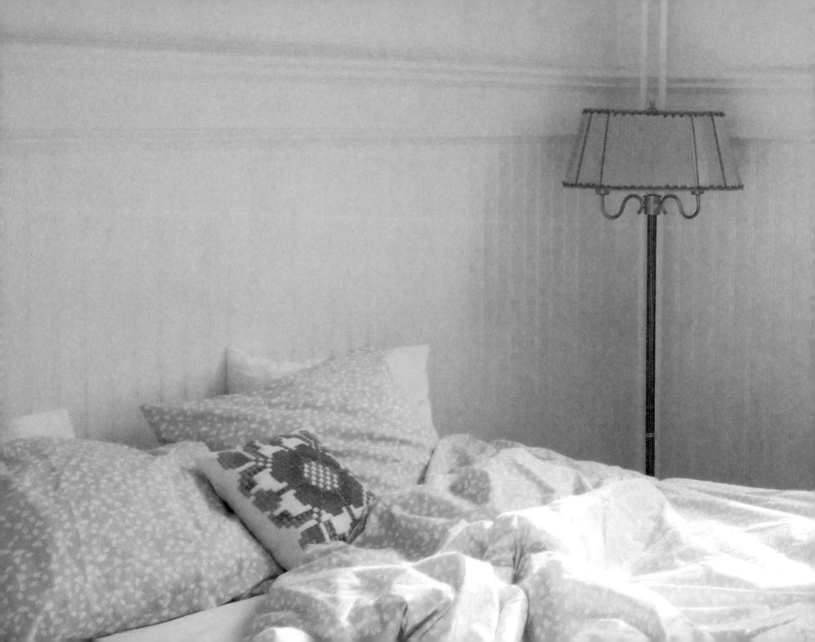

聽說，就算在早上起床後還感受得到昨天的疲勞，

只要開口說一句：「睡得真好！」

我們大腦就會被所說的話欺騙，進而使身體的狀態產生變化。

知道這件事後，我每天早上都會假裝被騙，

大喊「睡得真好！」來開啟早晨的時光。

每天刷牙的習慣可以使牙齒保持健康，

而反覆梳理打結的頭髮就能使髮絲變得柔順；

同樣地，我希望在早上喊聲「睡得真好！」的這習慣，

能使我度過美好的一天。

不一定要用和示範圖同樣的顏色來上色，各位如果能按照自己所使用的盥洗、梳妝用品的顏色來畫，就能畫出獨一無二的特別作品。

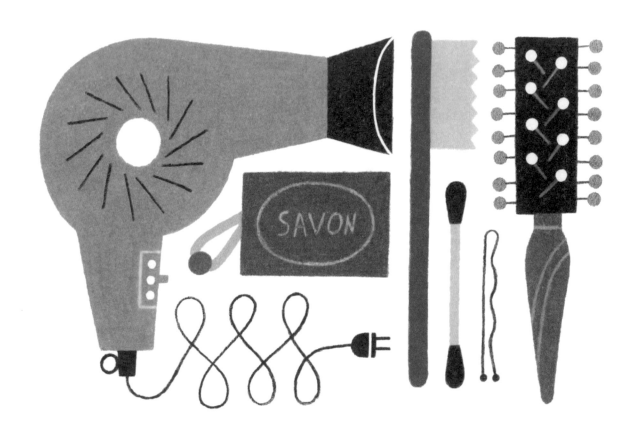

 PC1088

 PC935

 PC1088

PC935

 PC1097　PC943　PC1083

PC1084　PC922

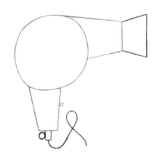

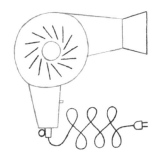

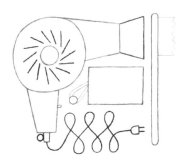

01　先畫一個大圓形，作為吹風機的入風口，然後在圓形的右側畫出風口的造型。在圓形的下方畫出握把和小小的溫度調節開關。並且在握把下方畫出連在一起的掛鉤和電線。

02　畫曲線來代表捲捲的電線，然後再尾端畫一個插頭。如果在繪製電線的位置，事先用淺淺的直線做好標記，就能畫出高度一致的電線。在吹風機的入風口中間再畫一個小圓形，然後以那個圓形為中心，重複畫出多條放射線。

03　接著在吹風機中間的空白處畫一個長方形，再畫一條掛有木球的粗繩子。在右邊畫一個圓角的直立薄長方形，作為牙刷的握柄，然後畫出鋸齒造型來呈現刷毛的樣式。

 PC927

PC935

 PC935

PC941

 PC1088

PC935

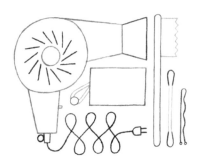

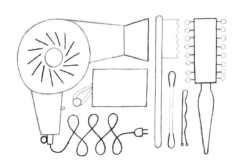

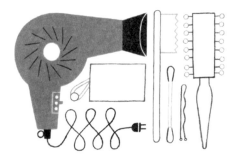

04　在牙刷旁邊畫兩條直線,作為棉花棒的軸心,然後在上下兩端畫出對稱的水滴造型,呈現棉花棒棉頭的模樣。在棉花棒的旁邊畫一條直線和一條波浪狀的曲線,作為髮夾。

05　最後畫一個直立長方形作為圓梳的梳頭,然後在下方畫出梳柄。畫梳柄時,越往下畫得越窄,更能表現出圓梳的造型。梳頭的兩側重複畫出多個小圓形,然後用短橫線將小圓形和梳頭連結在一起,表現出尼龍毛的感覺。

06　構圖完成後開始依序上色。避開入風口的小圓形圖樣,替整個吹風機塗滿顏色。接著替握把下方的掛鉤、電線、插頭和出風口部分上色,並且用牛奶筆呈現出立體感。在溫度調節開關的旁邊用牛奶筆畫出三個排成一直線的小圓形,呈現出不同溫度的按鈕。然後再用白色的色鉛筆或是牛奶筆畫出小的四方形,標示出按鈕的位置。

PC1097　PC943　PC1083　PC935

PC1084　PC922　PC927　PC941

PC935

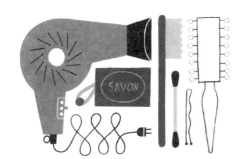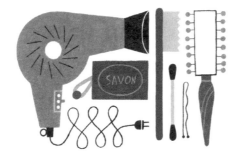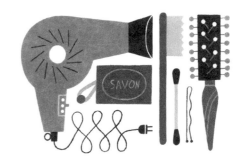

07　替肥皂、木球和繩子上色。為了畫出懷舊的艾草肥皂，我使用綠色系的色鉛筆，也可以使用其他你喜歡的顏色。再用白色的色鉛筆或深色系的色鉛筆在肥皂上畫出紋路或是寫上文字。接著再替牙刷、棉花棒和髮夾上色。棉花棒的棉頭用黑色色鉛筆上色，請注意不要沾到白色的背景。

08　最後替圓梳上色。梳柄先塗上木頭色，然後用白色色鉛筆畫出木頭的紋路。尼龍毛的圓球請用平塗上色法，下筆時放輕力道，並沿著圓形的輪廓畫圓會比較容易著色。

09　梳頭部分塗上黑色，然後用白色色鉛筆或牛奶筆在梳頭的中間由上至下畫出互相錯開的短線條。最後使用牛奶筆在每條線的上端畫出圓形，呈現出其他尼龍毛的立體感。

小狗的尾巴就像是人的心臟。

如同我們感到悸動時，心臟很自然地會跳動那般，

小狗會透過尾巴的晃動表達出自己的情緒。

我們家的小狗就連在我去廁所的短暫瞬間，也會焦急地等待，

只要我一打開廁所的門，牠就會像是好久不見那樣，

用力地左右搖動尾巴，開心地歡迎我。

透過小狗自然的舉動，我每天都感受到單純的愛。

POINT 透過這幅畫可以漸漸熟悉替大圖面上色的感覺。用筆芯較鈍的色鉛筆先將整個圖面上色，然後在收尾的階段，再將筆芯削尖，加強細節的部分。替大圖面上色時手可能會痠痛，請別忘記在過程中伸展手腕和手臂，並且暫時離開書桌來獲得短暫的休息！

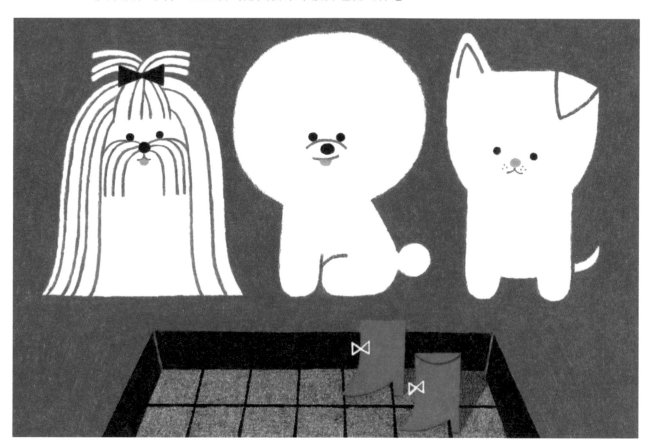

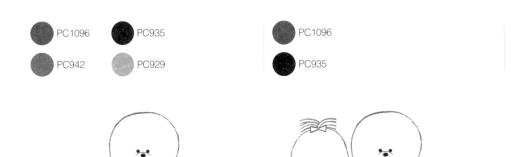

PC1096　PC935

PC942　PC929

PC1096

PC935

PC942

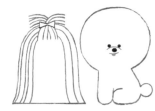

01　畫一個胖胖的橢圓形，呈現出比熊犬毛茸茸的頭部造型。在頭部的左下方畫一隻圓圓的前腳，然後再畫出坐在地上的圓圓小身體和圓圓的尾巴，最後用曲線勾勒出後腿的形狀。畫出眼睛和鼻子後，在眼睛下方畫曲線，呈現出鼻子稍微凸起來的部分。接著也畫出帶著微笑的嘴巴和舌頭。

02　在左邊畫一個巨大的鐘型圖樣，勾勒出長毛拖地的馬爾濟斯犬形貌。在頭頂中間畫一個蝴蝶結，然後在蝴蝶結的左右兩側畫出幾條曲線當作毛髮，呈現出綁蘋果頭的造型。

03　接著在蝴蝶結下方畫出為了不遮住視線而往上梳的毛髮，然後在梳好的毛髮兩側畫出往下垂的長毛。請沿著鐘型的輪廓重複畫出線條。線條的間隔大小不同，更能表現出自然的毛流。

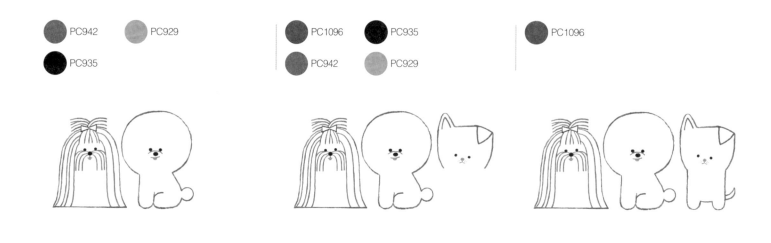

PC942　PC929

PC935

PC1096　PC935

PC942　PC929

PC1096

04　在馬爾濟斯犬臉上畫圓圓的眼睛和鼻子，然後在鼻子的兩側畫出往下垂的短毛。並且在鼻子的中下方畫出呈「人」字型的嘴巴和舌頭。

05　在最右側用曲線勾勒出白狗的頭部。為了增添可愛的氣氛，讓單隻耳朵豎起來，在豎起的三角形耳朵內加強細節線條，並在另一側畫出一隻往下垂的耳朵。然後再畫出黑色的圓眼睛，和白狗特有的粉紅色鼻子。在鼻子下方畫一個小嘴巴，在嘴巴兩側點出數個圓點，呈現出鬍鬚的造型。

06　使用畫比熊犬時的方法，利用曲線畫出白狗的雙腳。然後也畫出雖然小小的，卻輕快地朝上高舉的尾巴。

 PC994

 PC935

 PC1096

PC994

PC935

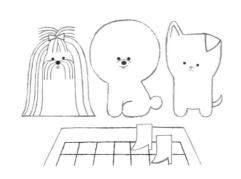

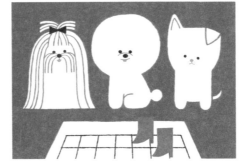

07　在三隻小狗前方畫出放置在玄關的短靴。首先用曲線畫一雙鞋頭尖尖的低跟靴子。然後於周邊畫一個寬梯形，當作脫鞋子的空間。接著再畫一個稍微小一點但輪廓相同的梯形，呈現出該空間的高度。避開靴子的位置，在梯形內畫出間隔一致的格紋，塑造出玄關地板的風格。

08　除了小狗和玄關以外的其他背景全都塗上顏色。替大圖面上色時，手臂可能會痠痛，所以請分成三到四次作業，慢慢地上色就好。背景著色完畢後，再替靴子上色。

09　替地板的花紋上色時，為了呈現出玄關門打開的樣子，請厚塗靴子後面的地版，畫出影子的感覺。另外，請使用黑色或者比其他顏色更深的顏色來替玄關剩餘的空白處上色，藉此呈現出玄關和房間地板的高度差。最後用牛奶筆在靴子上畫上蝴蝶結。

雙腳併攏坐下後，專注地凝視著某處的貓咪。

只要看著那隻貓咪圓滾滾又軟綿綿的模樣，心情就會變好。

貓咪們應該不知道吧？

牠們那自然不做作的每一個小動作，

不曉得有多麼討人喜愛。

就像正在讀這篇文章的你一樣。

貓咪真的是擁有柔軟曲線的美麗動物。請盡量畫出貓咪背部和手腳末端圓潤飽滿的感覺。

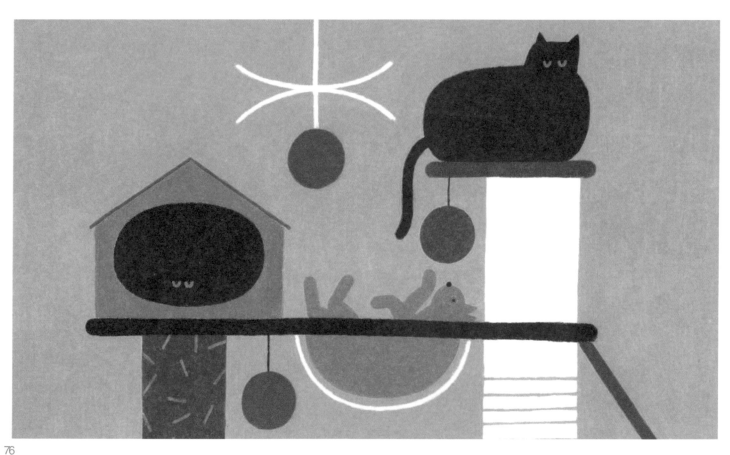

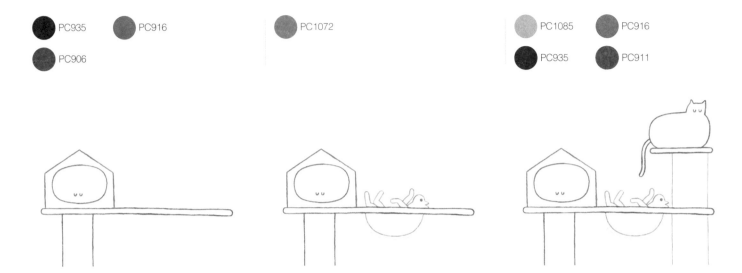

PC935　PC916

PC906

PC1072

PC1085　PC916

PC935　PC911

01　先畫兩條平行的直線，然後在兩側末端使用圓弧曲線連接，畫出貓跳台中最長的層架。在層架左側畫一個房子造型的貓咪公寓，然後畫一個佔滿公寓圖面的橢圓形，作為公寓的入口。用英文字母「U」來呈現坐在公寓裡的貓咪的小眼睛，並且在公寓下方畫一根粗粗的柱子。

02　一邊想像一隻貓咪躺在吊床上的圓弧身體，一邊按照那構想在層架中央的下方畫出一個半月形。然後用白色的色鉛筆沿著貓咪身體的曲線多畫一條線，呈現出吊床的樣子。接著畫出躺在吊床裡、臉朝上的貓咪的頭、眼睛和前後腳。請用圓弧曲線加強貓咪特有的可愛圓腳造型。

03　在層架的最右側畫一根粗粗的柱子，然後在柱子上方畫一個能讓貓咪坐下來的小層架。接著畫出坐在層架上的貓咪的圓潤身體。因為我喜歡有點胖的貓咪，所以故意畫得特別圓，請畫出自己喜歡的貓咪模樣就好。接著再畫貓咪的頭、尾巴還有眼睛。

PC923　PC906

PC935　PC916　PC906

PC1072　PC923　PC935　PC906

04　在層架的右側下方，用兩條斜線畫出貓抓板搭起的斜坡。然後在貓跳台的各處畫上貓咪的玩具球，並在球體上方畫繩子，呈現球掛在半空中搖搖晃晃的感覺。最上面的玩具球，請使用白色的色鉛筆在上方畫一條長直線，再畫出上下對稱的弧線，呈現出移動性掛鉤。

05　先替貓咪公寓和貓咪的眼睛上色。為了凸顯出貓咪的眼睛，貓咪公寓內的橢圓形洞口請塗上黑色或深色系。塗至貓咪眼睛周遭的部位時，將色鉛筆的筆芯削尖，並且慢慢地塗。然後替貓咪公寓下面的層架及柱子上色。

06　接著替躺在吊床上的貓咪上色。在塗貓咪眼睛周圍的部位時，同樣要把色鉛筆的筆芯削尖後再仔細地上色。並用小圓形呈現出貓咪的眼珠子和鼻子。然後將貓咪把玩的玩具球分別塗上不同的顏色。

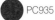 PC935　 PC1085　　 PC1085

 PC911　 PC923

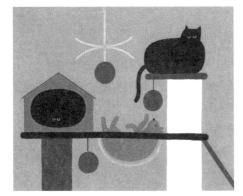

07　將坐在最高處的貓咪和小層架上色後，也將右側下方的貓抓板斜坡上色。接著將背景塗滿顏色。上色時請蓋過用白色色鉛筆打草稿的吊床和移動掛鉤的線條。背景上完色後，替貓咪公寓的屋頂畫上線條來加強細節。

08　再次使用白色的色鉛筆替吊床和移動掛鉤的線條上色，讓線條看起來更明顯。使用和背景色同個顏色的色鉛筆在右側柱子上畫出多條橫線，呈現出貓抓麻繩的造型。最後使用白色色鉛筆在左側柱子上畫出多條短橫線，呈現出另一種貓抓柱的表面紋路。

我經常因為對未來感到茫然而輾轉難眠，

十幾歲時擔心二十幾歲的自己，二十幾歲時擔心三十幾歲的自己。

不過，當初擔心的事情現在都已經忘了。

這時我才體會到，

費力想像的最糟狀況其實從來都沒有實際發生過。

最近睡前如果突然間冒出很多擔心的念頭，

我就會對自己說出專屬於我的咒語：

「當時雖然很煩惱，但我現在不是正睡在溫暖的床上嗎？

十年後的我一定也能睡個舒服的覺！」

我會在被子上重複畫出圓形圖樣，藉此呈現棉被上的花紋。不需要所有的圓形都畫得一模一樣，大小也不用完全相同。因為手繪的最大魅力就是「不完美」。

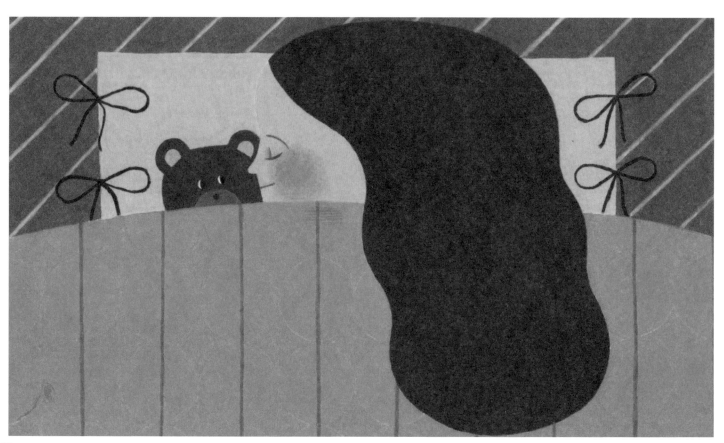

| PC916 | PC997 |
| PC947 | PC943 |

| PC1095 | PC1028 | PC1023 | PC916 |
| PC928 | PC935 | | |

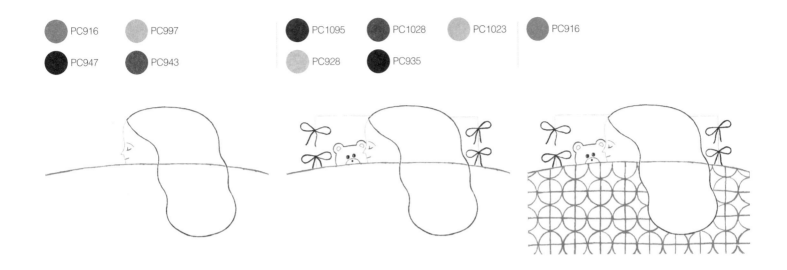

01　用曲線畫出棉被的輪廓。並畫出稍微被棉被蓋住的臉蛋，和跑出棉被外的長頭髮，然後畫出緊閉的眼睛、眉毛和嘴巴。

02　在臉的旁邊畫一個小熊玩偶（玩偶畫法參考 P57-59），小熊玩偶的大小可以按照自己的喜好設定。在小熊和臉蛋後方畫一個長長的枕頭。然後在枕頭的兩側畫上固定枕頭套的蝴蝶結。

03　在棉被上畫出間隔一致的格紋。然後以每條橫線和直線交錯的點為中心畫出圓形，填滿整個棉被的圖面。

○ PC1023　● PC947

● PC935

○ PC997　● PC943

○ PC939

● PC1095　● PC1028

○ PC928　● PC935

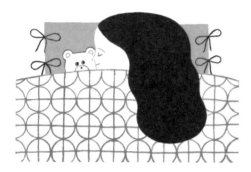 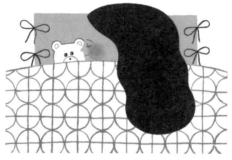 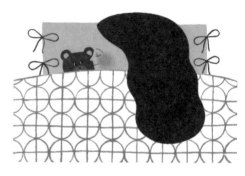

04　構圖完成後開始依序上色。先替枕頭和蝴蝶結上色後，也將長頭髮塗滿濃密的顏色。

05　臉部按照臉蛋、腮紅、眼睛和嘴巴的順序上色。在臉頰部位使用比膚色稍微紅一點的顏色畫腮紅，下筆時請放輕力道，用滾動筆芯尖端的方式，呈現出自然暈開的模樣。

06　然後替小熊玩偶上色（玩偶畫法參考 P57-59）。

 PC916

PC914

 PC1028

PC1084

PC1028

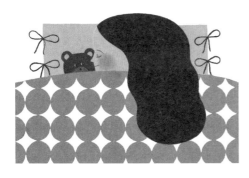

07　將棉被上的圓形紋路塗滿顏色。因為我想畫出滿月升起的感覺，所以選擇黃色。而且為了呈現出剛剛好的黃色調，我使用兩種黃色來上色，你也可以使用自己喜歡的顏色。

08　現在畫出經過棉被圓形紋路上方的直線。這部分可以按照個人喜好決定是否省略。然後將圓形和圓形之間的空白處塗上顏色，完成整張棉被的上色。

09　背景塗上低彩度的顏色，讓棉被和少女能夠成為這幅畫的焦點。最後用牛奶筆或白色色鉛筆在背景上畫出間隔相同的斜線。因為我覺得背景空空的才選擇畫斜線，這部分也可以按照個人喜好省略掉，或者畫上其他的紋路。

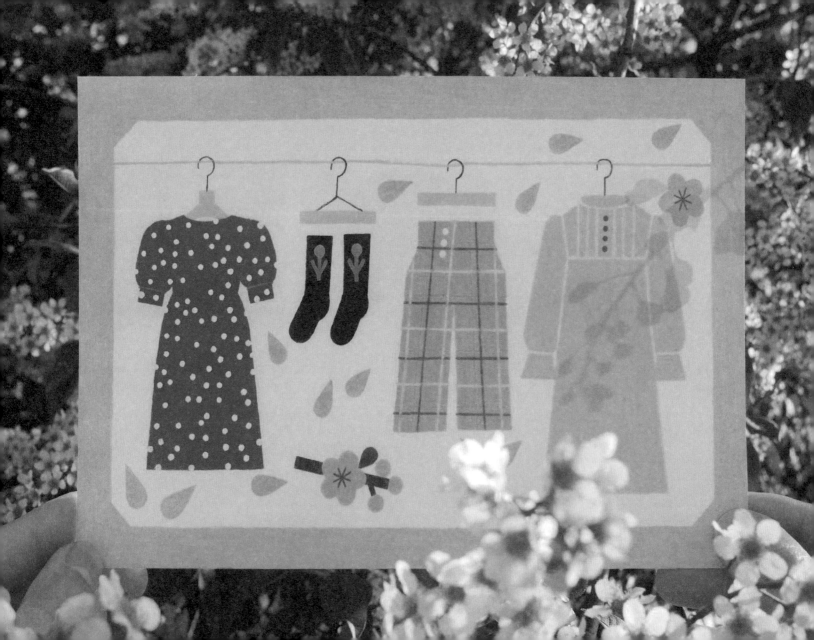

Drawing 11·曬衣服
the laundry

　　　　　　一到四月，

我會把整個冬天都沉睡在衣櫃裡的輕薄春裝，

　　　　　拿出來丟進洗衣機洗。

　　　　用力抖一抖洗乾淨的衣服後，

　　　就會將它們整齊地晾在陽光下。

　　　　　　每當春風吹過時，

衣服會輕輕飄動，彷彿在跳舞一般。

　　　　　就如同我的心情。

衣服就像人體一樣，都是左右對稱的。洋裝的兩個袖子、同樣花紋的兩隻襪子、下擺寬度相同的褲子等等，請練習儘量將圖樣畫得對稱。

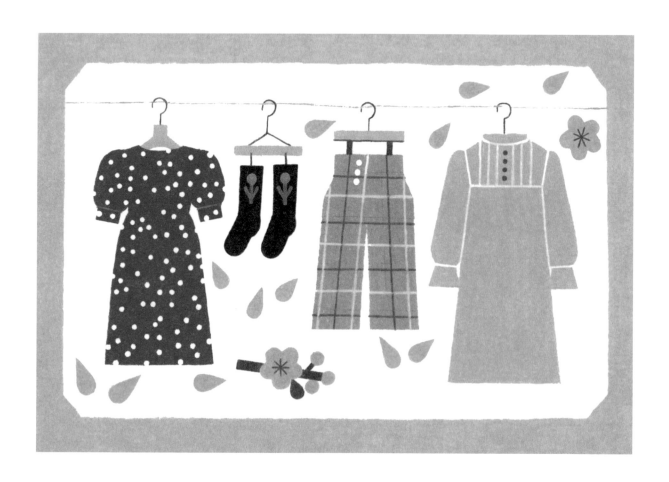

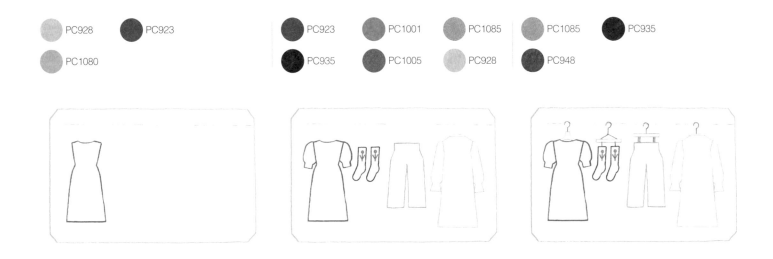

PC928　　PC923

PC1080

PC923　　PC1001　　PC1085

PC935　　PC1005　　PC928

PC1085　　PC935

PC948

01　先畫出四角稍微往內折的長方形，當作放置畫作的畫框。上端畫一條橫線作為曬衣服的曬衣繩，然後在最左側畫一件有腰身的無袖洋裝。

02　在洋裝兩側畫出對稱的澎澎袖。然後在洋裝旁邊畫一雙襪子，也畫出襪子上的小花紋。在襪子的旁邊畫一條下擺寬鬆的長西裝褲。最後畫一件比洋裝更長的連身裙，作為睡衣，並畫出微高領和有澎度的長袖。

03　接著在洋裝上方畫出一個衣架，請讓衣架的鉤鉤與曬衣繩重疊。接著也畫出把襪子、褲子和睡衣掛在曬衣繩上的不同款式的衣架。

PC929　PC1090
PC948

PC923　PC1001
PC935　PC1005

PC1085　PC936
PC943

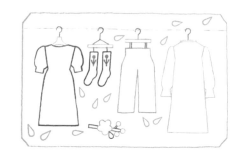

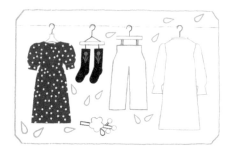

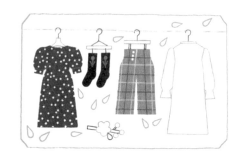

04　在襪子下方的空白處，畫出連同樹枝一同掉落的櫻花。可先畫一朵盛開的櫻花，再畫從櫻花兩側延伸出去的樹枝，並且在樹枝尾端畫幾個尚未開花的圓形花苞，並畫出一片水滴形葉子。然後在衣服之間畫出數個隨風飄揚的水滴形櫻花花瓣，這時請讓花瓣往不同方向傾斜，會更自然。

05　構圖完成後開始依序上色。我想呈現出活潑的感覺，所以將洋裝塗上紅色，你也可以選用其他喜歡的顏色。在上色後的洋裝上，使用牛奶筆畫出小圓形填滿，完成復古風的原點洋裝。因為紅色洋裝的存在感很強，所以襪子選擇用黑色來上色，儘量不讓襪子看起來太幼稚。

06　接下來替西裝褲上色。在上色後的褲子上，畫出間隔等寬的格紋。然後隔著一點距離，用另一種顏色再多畫一層格紋。如果感覺看起來有點沉，可以再使用白色色鉛筆畫上格紋添加亮點。並使用牛奶筆在腰部畫出鈕扣，完成格紋西裝褲。

PC928

PC924

PC1085 PC935 PC1090

PC948 PC929 PC928

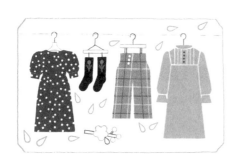

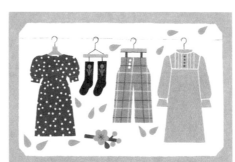

07　為了呈現出輕飄飄的夏天睡衣的感覺，我使用淡粉紅色來替睡衣上色，使用其他馬卡龍色應該也很適合。上色完成後，使用白色色鉛筆或牛奶筆畫出線條，區分睡衣的袖子和腰部位置，然後在領子下方多畫幾條線來呈現出細節的設計。為了不讓睡衣看起來太單調，請用顯眼的紅色畫上鈕扣。

08　然後將衣架上色。並且替飄落在地上和空中的櫻花花瓣、樹枝上色。最後將畫框的框架填滿顏色。

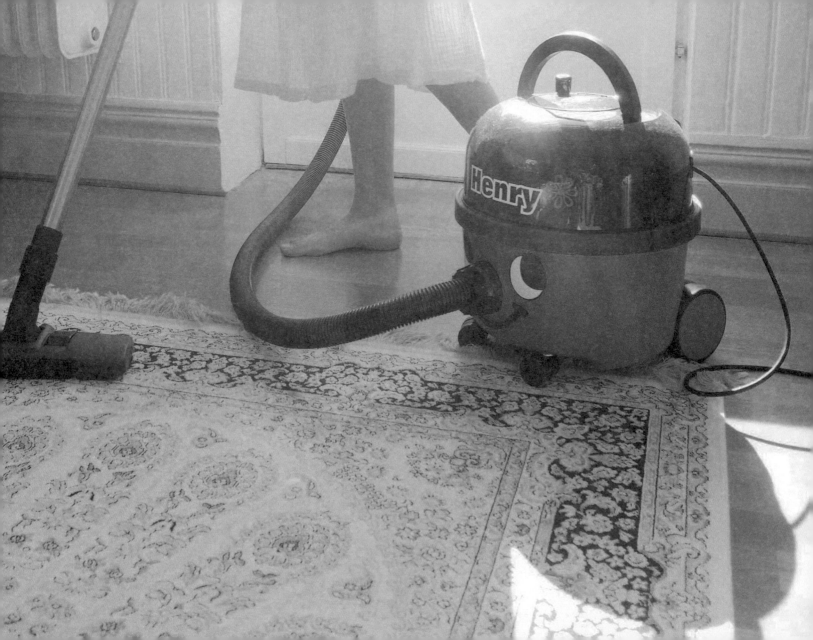

Drawing 12・打掃
cleaning

愛護自己的方法很多，如果光是用言語對自己喊話還不夠時，

可以試著用明顯的舉動來感受。

在我的眾多方法中最容易實踐的一種就是「打掃」。

我們住在飯店時，心情之所以會很好，

是因為平整沒有皺褶的寢具、整齊排放的毛巾等物打造出愉快空間，

讓我們彷彿受到了尊貴的待遇。

而在家裡也可以感受到那種氣氛，

只要將每個角落的灰塵都清乾淨，整個空間就會煥然一新。

請試著由自己付出真心真意來接待自己吧！

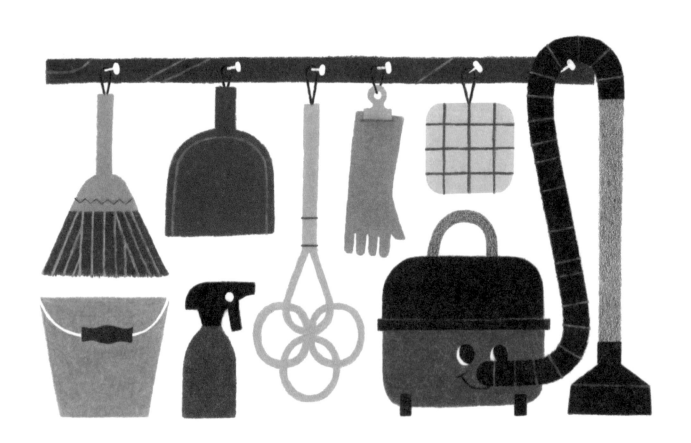

POINT 這個作品的重點在於表現出「整理得很乾淨的感覺」。打草稿時請儘量使每個打掃用具之間的間隔等寬，這樣就能呈現出可愛又整潔的感覺。

PC1095 PC941 PC946 PC1032 PC1031
PC1084 PC1021 PC935 PC1084

PC1084 PC1069
PC940 PC1068

01　先畫一個細長的長方形，作為掛打掃用具的木條。在左側畫出掃把的握把，然後畫一個梯形當作掃把頭的刷毛。下方畫一個倒梯形當作水桶，並且在水桶上畫一個木製的提把。

02　在掃把旁邊畫出畚斗的形狀。在畚斗下方畫出噴霧罐的瓶身和噴頭。在畚斗旁邊先畫一個直立的細長方形作為棉被拍的握把，然後從握把下端畫出相連在一起帶有粗框的水滴形和圓形。

03　以棉被拍的水滴形和圓形相接的部分為中心，再於兩側畫出兩個粗框的圓形，完成棉被拍的輪廓。在棉被拍的旁邊畫一個夾子，然後畫出比人的手稍微胖一點的橡膠手套，做出夾子夾著手套的感覺。如果稍微畫得斜斜的，就能呈現出自然吊掛的感覺。接著在手套旁邊畫出圓角正方形的抹布。

PC935
PC1006

PC935
PC1006

PC941 PC1027 PC946
PC1084 PC1021

04　在抹布下方空白處畫一個寬寬的圓角四方形，當作吸塵器的機身。在吸塵器的上方畫出握把和蓋子，並且在下方畫上輪子。線條重疊的部分請用橡皮擦擦掉。

05　從吸塵器畫出兩條延伸至木條的平行曲線，作為吸塵器的軟管，然後使軟管繞過木條，接著再畫出直線向下的連接管和吸頭。並且在機身上畫一對眼睛。最後在每個打掃用具上方畫一個圈圈造型，好讓工具掛在釘子上。

06　構圖完成後開始依序上色。替掃把的握把和刷頭部分上色後，再用白色色鉛筆或是比刷毛顏色更深的顏色重複畫出直線和斜線，呈現出刷毛的紋理。在靠近刷頭的部位畫出鋸齒條紋當作裝飾。接著替水桶和握把上色後，再用牛奶筆從水桶上方的兩個角畫出一條曲線，完成握把的造型。

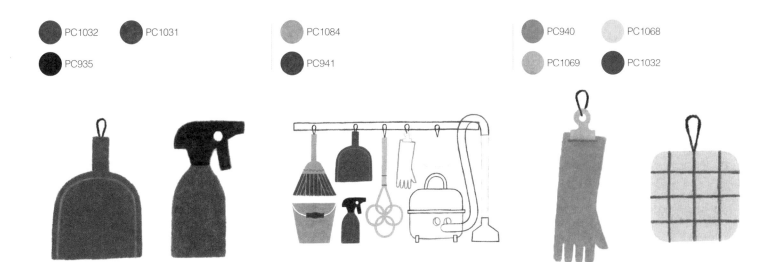

PC1032　PC1031

PC935

PC1084

PC941

PC940　PC1068

PC1069　PC1032

07　接著替畚斗上色後，再用白色或是明亮且飽和的顏色，沿著畚斗的形狀畫曲線，呈現出畚斗的深度。噴霧罐上色後，使用牛奶筆在噴頭的位置畫一個圓形，強化細節處。

08　棉被拍請用能呈現出木藤質感的米白色來上色。在握把的尾端部位畫出短橫線，作為綁住並固定木藤的繩子。

09　替夾子和橡膠手套上色後，在夾子的下方畫出深色的線條來強調夾子和手套重疊的部位。替抹布上色後，畫出大小一致的格紋作為布料的花色。

 PC935

PC1006

 PC1095

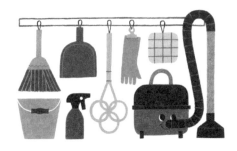

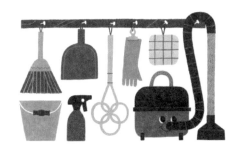

10　吸塵器使用綠色和黑色系上色，為避免過於單調，塗黑色時不需太過均勻，可以稍微呈現出不同的深淺。再使用白色色鉛筆或牛奶筆在軟管上畫出條紋，同時也加強吸頭和蓋子的細節。

11　最後用棕色系的顏色替木條上色，然後用白色色鉛筆畫出斜線和曲線，製造出木紋的樣式。然後在每個掛起清潔用具的圈圈的邊緣上端，用牛奶筆畫出小小的釘子。如果使每個釘子朝向不同方向，更能添加一些趣味。

如果光是以言語，還不足以表現對自己的愛護時，

可以試著用明顯的舉動來感受看看。

Drawing 13・早午餐
homemade brunch

在睡懶覺後起床的週六上午，

播放喜歡的音樂，

穿著舒適的睡衣慢慢地料理早午餐。

雖然沒有誰會看到，

但還是拿出漂亮的盤子，誠心誠意地擺盤。

偶爾可以試著用緩慢的步調來度過美麗的一天。

這張作品中的物件全都集中在一起擺放，沒有分開，有些緊緊相連有些重疊。在替物件分界線上色時，請將色鉛筆削尖一點，並試著練習仔細地上色，這時候最重要的就是「不要著急」。

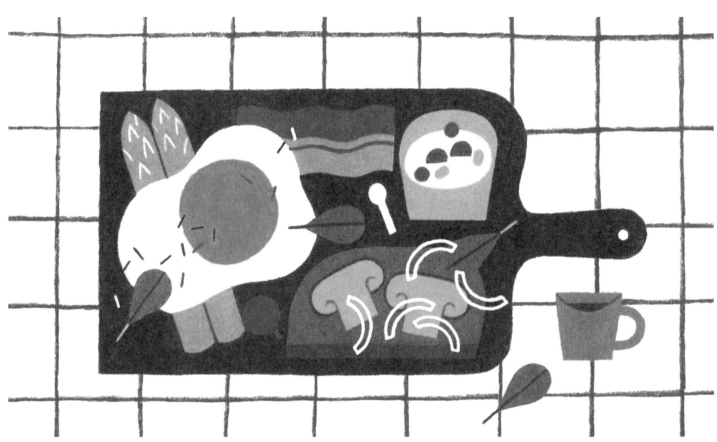

PC946　PC908　PC923

PC1028　PC1085

PC1019　PC1085

PC1096　PC1012

PC945

PC923　PC933

01　畫出寬寬的木製托盤，握把處用曲線繪製造型，並在握把的部分畫一個洞，表現出托盤可以掛在牆上的感覺。接著畫出四散在托盤上的水滴形羅勒葉。然後在羅勒葉下層畫一顆荷包蛋，旁邊也畫一顆小番茄。

02　在托盤的右下方畫一塊麵包，並且在下方多畫一條直線，呈現出麵包的厚度。在麵包上面畫兩個蘑菇切片。

03　在托盤的右上方先畫一個裝有優格的小玻璃容器，接著在裡面畫幾個半圓形以呈現泡在優格內的藍莓模樣，同時也畫幾個小莓果和燕麥。在容器內畫一條圓弧曲線呈現出裝滿的優格。另外在旁邊畫一隻小湯匙。

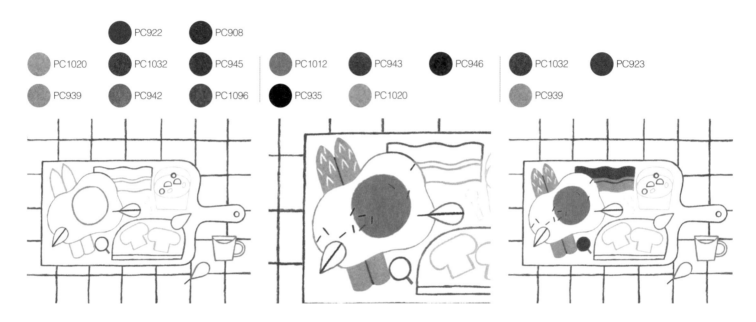

PC922　PC908
PC1020　PC1032　PC945
PC939　PC942　PC1096

PC1012　PC943　PC946
PC935　PC1020

PC1032　PC923
PC939

04　在荷包蛋下層用歪斜的直線畫出二根蘆筍，上端畫成圓錐狀，下端則以曲線連接。在荷包蛋和優格杯的中間空白處，使用波浪曲線畫出培根的造型。在托盤外面，畫一杯義式咖啡和一片羅勒葉。然後在背景畫出間隔一致、可愛的格紋，作為桌布的花紋。

05　構圖完成後開始依序上色。先塗荷包蛋的蛋黃，再用棕色和黑色畫出撒在蛋上的顆粒胡椒。為了呈現出隨意撒上去的感覺，這裡使用多個方向不同的短斜線。接著替蘆筍上色後，再用托盤的顏色在中間畫線，將蘆筍明顯分成兩個。使用白色色鉛筆或牛奶筆在蘆筍的上端加強細節，使蘆筍看起來尖尖的。

06　替培根上色，在畫脂肪部分時，請使用比瘦肉顏色更淺一點的顏色。然後也替小番茄塗滿顏色。

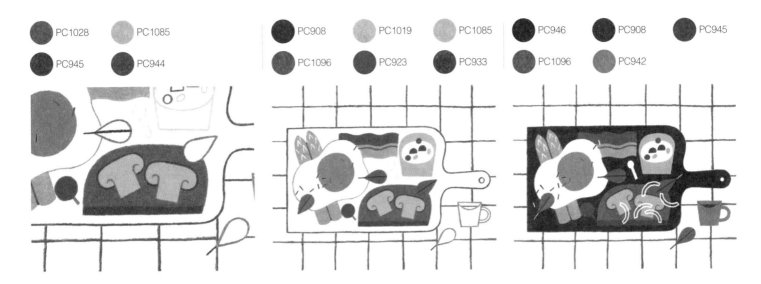

PC1028　PC1085
PC945　PC944

PC908　PC1019　PC1085
PC1096　PC923　PC933

PC946　PC908　PC945
PC1096　PC942

07　替麵包上色時，直線下方的部分使用比主麵包體還暗的顏色，呈現出麵包的厚度。麵包上面的蘑菇也完成上色後，用深棕色描繪蘑菇頭的外圍輪廓。

08　接著替羅勒葉上色後，用深綠色在中間畫出表現葉脈的線條。然後替優格杯、優格內的水果及燕麥上色。

09　仔細避開托盤上的物件，將托盤塗滿顏色，然後用牛奶筆在空曠的地方畫出撒在盤子上的胡椒，並用牛奶筆畫出疊在蘑菇上方的洋蔥切片。建議先用鉛筆輕輕畫出洋蔥的形狀，再使用牛奶筆描繪，即可降低失誤的機率。最後替托盤外的義式咖啡和羅勒葉上色。

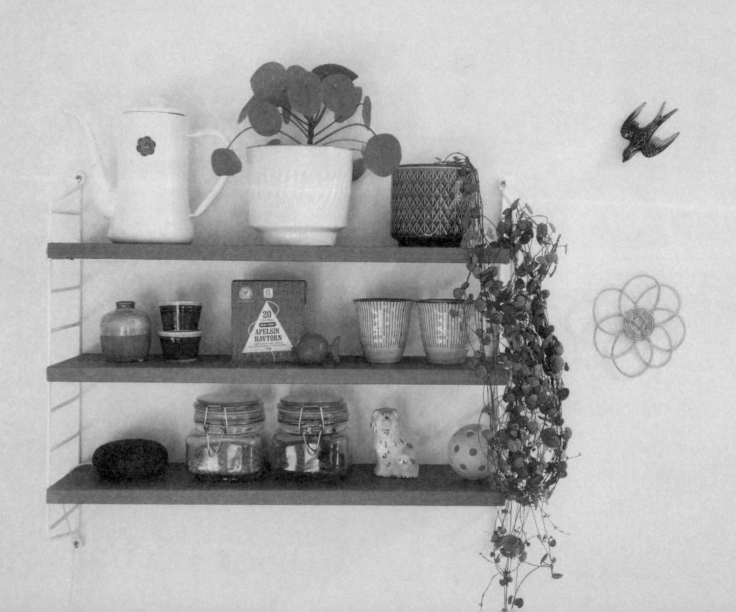

人類普遍認為，「幸福」需要很多條件，

但植物不同，它們很容易就能散發出幸福的氛圍。

只要有水、空氣還有陽光，

植物就能呈現出自己所擁有的最美麗的顏色，

並且健康地長大。

透過觀賞家裡植栽的日常，

今天的我也仔細咀嚼著，

那些讓我活下去、被視作理所當然的事物，

實際上有多麼寶貴。

在畫畫之前，如果家裡有養植物，請先看看它們的姿態，包括葉子是如何從莖上長出來的，各種植物的葉子各自具備什麼樣的外型等等。試著仔細觀察植物，並將特徵畫出來。

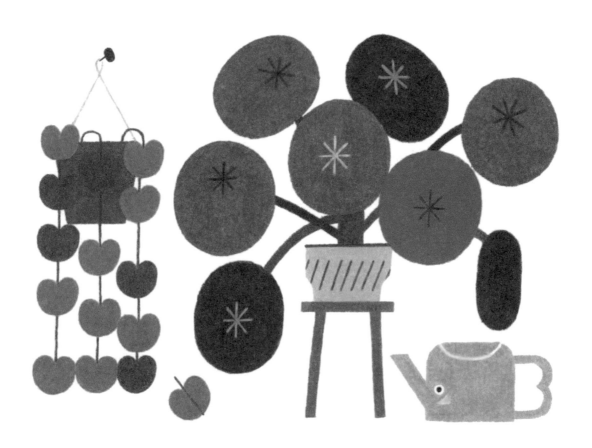

● PC1005
● PC1097

● PC1005 ● PC1032
● PC1097 ● PC1085

● PC1085 ● PC908
● PC1098

01 請用多個尾端圓圓的心形連成一條直線，畫出愛之蔓的葉子。讓葉子和葉子之間的間隔稍微有些不同，看起來會更自然。

02 在左右兩側重複畫出兩條直直的愛之蔓葉子。在葉子間冒出來的盆器則使用倒梯形來繪製。於盆栽上方畫兩條線來圍成三角形，然後在兩條線相遇的位置，畫一個小的倒水滴形，呈現線條扭轉的樣貌，並在扭轉的位置畫上一個小釘子。接著再畫一片掉在地上的葉子。

03 在右側先畫一個要放鏡面草盆栽的小板凳。在板凳上畫一個盆器。然後彷彿要填滿鏡面草盆栽和愛之蔓中間的空白處般，畫一個稍微誇張的大橢圓形，作為鏡面草的葉子。

PC908 PC912
PC1096 PC941

PC1021

PC1005 PC1032
PC1097

04　接著在紙張上其餘的空白處畫出多片鏡面草的葉子來填滿圖面。這時請讓所有鏡面草的葉子呈現出環繞盆栽的樣子。接著畫出厚厚、粗粗的莖，並使用曲線畫出連接莖和葉子的葉柄，繪製時請想像所有的曲線都是以莖為起點呈圓弧狀延伸出去的。

05　在板凳的右下方畫一個大象造型的澆水器。先畫出上面為兩個圓角的四方形，當作瓶身，然後從瓶身的下方畫兩條斜線連接到上方，畫一個出水口，並且在靠近大象鼻子的位置畫一個圓圈作為大象的眼睛。握把則畫成數字「3」的模樣，呈現出大象耳朵的造型。

06　開始替愛之蔓上色。使用兩種綠色系的筆來塗色，更能呈現出植物的豐富層次感。另外，為了凸顯葉子，請使用和綠色對比的顏色來畫盆器。在這個作品中，我建議選用紅色或棕色來上色。

PC1097

PC908　PC912

PC1096

PC908　PC912

PC1096　PC941

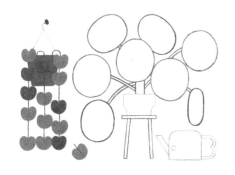
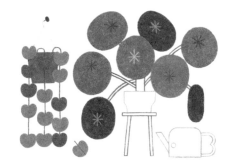
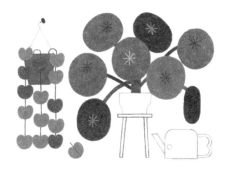

07　用直線連接愛之蔓的葉子，呈現出葉子長長地往下垂掛的模樣。並用曲線來繪製莖從盆器中長出來的部分。另外也替掉在地上的愛之蔓葉子畫一條線。並且將掛著盆栽的繩子和釘子上色。

08　鏡面草的葉子同樣使用多個綠色系的筆來混合上色。在葉子和葉柄相接的部位上畫出閃爍的符號，呈現出葉脈的紋理。這時如果是塗深綠色的葉子，請使用白色色鉛筆來繪製；如果是塗淺綠色的葉子，則可以使用深綠色的色鉛筆來畫出葉脈，凸顯葉子上的紋理。

09　接著替莖以及和莖連在一起的葉柄上色。鏡面草的莖長得很好，顏色接近小樹樹幹的顏色，為強調這個特徵，請使用棕色的色鉛筆。

PC1085　PC1098

PC943

PC1021

PC935

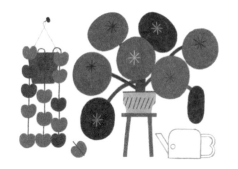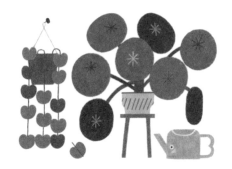

10　使用淺色系的色鉛筆替鏡面草的盆器上色，以凸顯鏡面草的模樣，並且在上面重複畫出多條斜線，作為盆器的條紋。接著也替板凳上色。

11　避開大象澆水器的眼睛，替澆水器的瓶身上色，然後將色鉛筆筆芯削尖，在眼睛上畫出一個小圓點作為瞳孔。最後使用白色色鉛筆畫出澆水器的蓋子，並在眼睛旁邊畫出象牙。

> 只要有水、空氣還有陽光，
>
> 植物就能表現出最美麗的顏色，
>
> 並且展現旺盛的生命力。
>
> 僅是這樣的日常風景，就能感覺幸福。

Chapter.4

不用畫得很完美
也沒關係

畫畫並沒有標準答案。
大膽畫出專屬於自己的獨一無二作品吧！

我下班回家後，

會在換衣服之前先按下電熱水壺的開關，

這樣就可以在看見黃昏景色的窗邊，

喝一杯熱呼呼的茶來轉換心情。

對自己說聲：

「今天一整天真的辛苦了。」

投射出黃昏光線的牆面，和另一側有窗戶的牆面，請試著利用顏色和深淺度的差異來呈現這個有空間感的畫作。

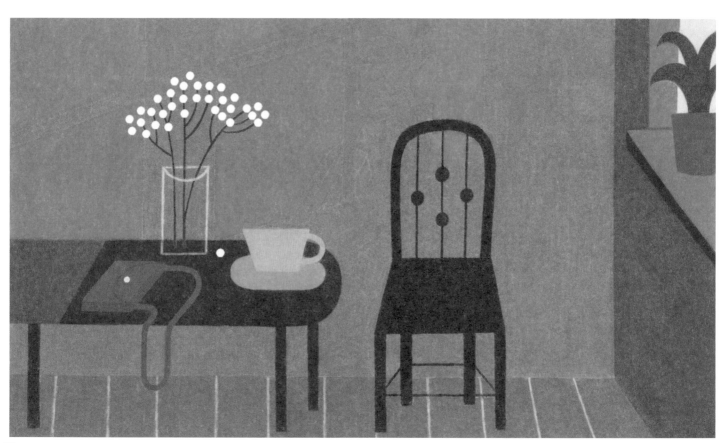

● PC1095

● PC1017 ● PC931 ● PC1033 ● PC928 ● PC908

● PC1081 ● PC1001 ● PC1091 ● PC927

01　首先畫一張椅子。在梯形下方畫出四個腳，完成椅子的椅面。在椅腳的位置，使用直線將椅腳連接在一起，作為支撐木。繪製椅背時，使木條厚度與椅腳等寬。在椅背內側畫三條直線，並畫幾個圓圈呈現出細部的設計。然後在椅子的左邊畫出長桌的桌面和桌腳。

02　畫出用來區分地板和牆壁的三條線後，在右側牆壁上畫與地板線條平行的窗台線條，然後畫一個放在窗台上的花盆，使窗台凸出牆外。並且畫兩條直線來呈現出窗戶旁牆壁的厚度。

03　在長桌上畫一個咖啡杯和碟子，並且擦掉線條重疊的部分。再使用白色色鉛筆畫一個直立的長方形玻璃花瓶，並在花瓶內畫出滿天星的樹枝。為了呈現出滿天星花苞茂盛的特徵，請在樹枝間再多加一些枝條。

PC1031

PC1033

PC1095

PC1095

04 在桌面上方畫一條斜線，區隔黃昏投射出來的影子。然後再畫一個包包，讓包包的背帶自然而然地以曲線造型垂落於桌邊。

05 在後側牆面上，畫出從佔滿右側牆面空間的窗台邊，黃昏光線斜斜照射進來的角度。

06 為了呈現窗戶的影子而繪製十字造形的窗框時，請讓窗框和黃昏光線的線條呈平行。也畫出放置在窗台上的花盆的影子，請搭配整體影子的角度畫得斜斜的，而且要畫得比實際的花盆稍微大一些。在花盆影子的旁邊也畫出一小部分椅背的影子，一樣要畫得斜斜的。

PC1095

PC1095　　PC928　　PC1033　　PC942

PC1031　　PC927　　PC1032　　PC1095

07　構圖完成後開始依序上色。先替椅子塗上顏色。

08　接著替長桌上色。請使用比桌子還要再亮一點的顏色去塗投射於桌面上的黃昏光線部分。接著再替桌上的咖啡杯和碟子上色。替包包上色後，畫曲線呈現出包包掀蓋的造型，再使用牛奶筆畫出扣環的樣式。

09　然後將地板也塗滿顏色。為了呈現出木製地板的質感，請使用白色色鉛筆或牛奶筆在地板上畫出間隔一致的直線。後側牆壁上色時，請避開牆壁上投射出黃昏光線的部分。

 PC1001

 PC1081　PC931　PC1091　PC1001　PC1033

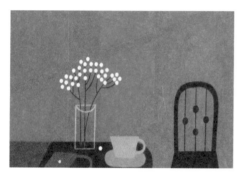 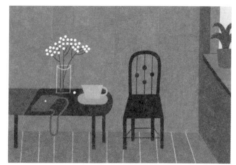

10　使用橘色或粉紅色系的色鉛筆，替牆壁上的黃昏光線上色。牆面都上色完後，請使用牛奶筆在滿天星的每根枝條上畫出小圓圈，作為滿天星的花苞。另外也畫幾顆掉在桌面上的滿天星。

11　有窗戶的那一道牆面在上色時，使用比投射黃昏光線的牆面還要更深一點的顏色，如此就能呈現出空間感。窗台的顏色則使用畫黃昏光線的那個顏色。最後替花盆和窗外的天空上色後即完成畫作。

「今天一整天真的辛苦了。」

在瑞典的初春，

我經常因沒能跟上心情的變化而感到心煩意亂。

那時結束一天的工作後，我會出去走走，

然後在路上摘一朵花回家做裝飾。

就像一到春天就開得很漂亮，在田野上紛紛冒出來，

猶如星星的花朵──水仙花──那樣，

希望我的內心也能趕快迎接春天。

POINT 忽視透視圖畫法，只凸顯物件的特徵，繪製出誇張的圖樣時，能呈現出輕快又有趣的感覺。就像是光看心情就會變好的小孩子的畫作。

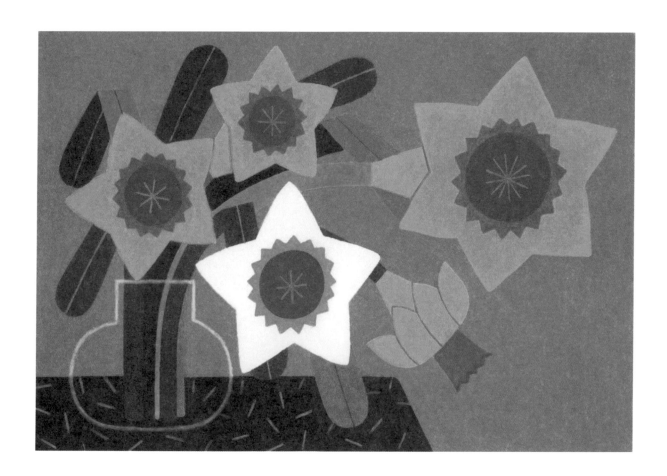

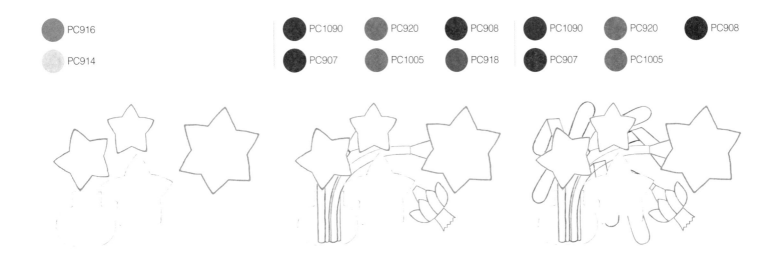

PC916 PC914

PC1090 PC920 PC908 PC907 PC1005 PC918

PC1090 PC920 PC908 PC907 PC1005

01　在畫紙左側畫兩個大小不同、稍微胖胖的星星，呈現盛開的水仙花花瓣。然後使用白色色鉛筆再畫一個更大一點的星星。右側畫一朵最大的水仙花，並增加花瓣的數量。使用白色色鉛筆畫出要放水仙花的花瓶。

02　在最大朵的水仙花下方空白處，畫出一朵朝另一方向開花的水仙花，使用曲線呈現出張開的花瓣，並畫出凸出的花蕊和花萼。接著替最大朵的水仙花畫出花萼，並且畫一條長長的曲線從花萼延伸至花瓶，呈現出花莖。可以將花莖畫得粗一點，凸顯水仙花的特徵。另外也畫出最左邊及後面的水仙花的花莖。

03　從最大朵的水仙花開始，依序在花朵周圍繪製葉子，其中有些畫成往後折的葉子造型。在每朵水仙花之間反覆畫出葉子，或是覺得空曠的地方也可以畫上適量的葉子，呈現出整個圖面都被佔滿的感覺。

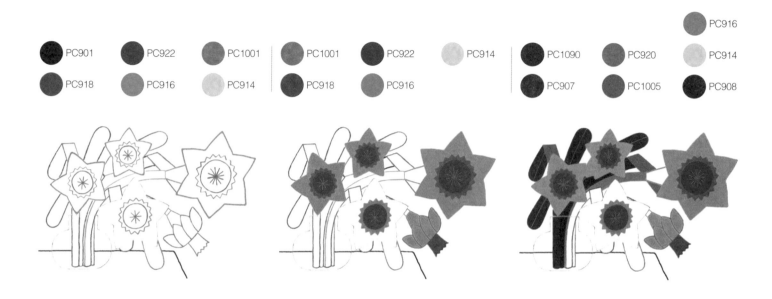

04 在整個畫面的左下角畫出放置花瓶的桌子後,開始畫水仙花的細節紋理。在花朵的中央畫一個圈圈,在圈圈外圍畫鋸齒狀的圖樣,凸顯出花瓣的特徵,並且在圈圈裡面畫出閃爍的符號,呈現出花蕊的造型。

05 構圖完成後開始依序上色。替水仙花的星星花瓣、中層的鋸齒狀圖樣與圓圈、最中間的花蕊都塗上各自的顏色。水仙花的顏色非常多樣化,請使用喜歡的顏色來上色。為了呈現出繽紛的色彩,其中一朵花我選擇留白。

06 接著使用不同深淺的綠色系色鉛筆,替葉子和花莖上色。葉子塗好顏色後,還要使用白色的色鉛筆或者較深的顏色在葉子上畫線,呈現出葉脈紋理。往後折的葉子則需使用不同的顏色來替正面和背面上色。最大朵的水仙花花莖,塗上比其他花莖還顯眼的綠色。

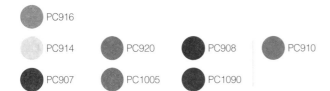

PC916

PC914　　PC920　　PC908　　PC910

PC907　　PC1005　　PC1090

07　替最大朵的水仙花花萼上色後，將其餘剩下的葉子一一上色。

08　避開花朵和葉子，將背景塗滿顏色。並使用背景色來畫出花瓣和花萼的分界線。最後替桌子上色，並按照喜好在桌上用白色色鉛筆畫出花紋。之後再使用白色色鉛筆描一次花瓶的輪廓線，如此可讓線條更加鮮明。

在下雨的週末傍晚，

只要稍微打開窗戶，

潮濕的空氣就會和雨聲一起鑽入房間裡。

這時我會蓋著溫暖的毯子，躺得斜斜地看一部喜歡的電影。

想必等電影結束後，心裡會浮現這樣的念頭：

「幸福難道一定要是什麼特別的事嗎？這就是幸福啊！」

替大圖面上色時，可以墊一張小紙在手掌下方，以免手碰到先前塗好顏色的部分而弄髒圖畫，有助於讓整體保持乾淨。

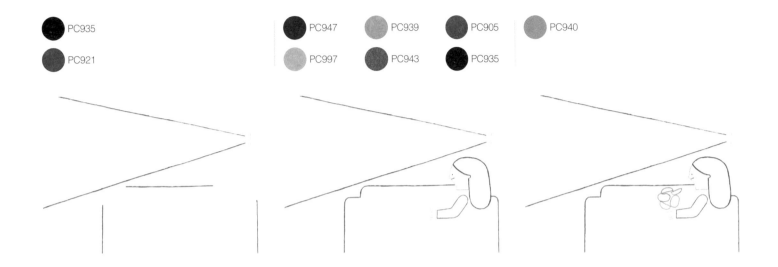

PC935

PC921

PC947　PC939　PC905　PC940

PC997　PC943　PC935

01　在右側上端畫出兩個四方形作為投影機，然後再畫兩條直線呈現出從投影機投射出光線，且漸漸往外擴的樣子。在投影機下方大概標示出沙發的位置，請盡可能填滿投射光下方的空白處。

02　在比沙發椅背稍微高一點的地方，畫一個圓圓的女孩的頭，並且畫出臉蛋的輪廓和頭髮，以及眼睛和嘴巴。接著用曲線完成沙發的造型。然後再畫出女孩的手臂和手掌。因為女孩的手正抓著洋芋片，所以請讓手臂呈彎曲狀。

03　畫一個倒梯形作為裝洋芋片的玻璃容器。在玻璃容器內畫滿洋芋片，用不正的橢圓形呈現出洋芋片在炸的過程中稍微彎曲的模樣，並且用半圓形來呈現洋芋片的側面。

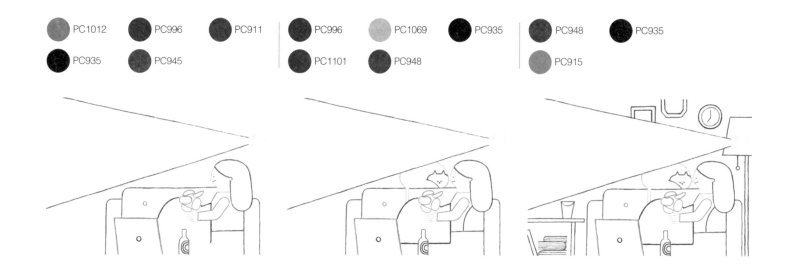

PC1012　PC996　PC911
PC935　PC945

PC996　PC1069　PC935
PC1101　PC948

PC948　PC935
PC915

04　在沙發前面畫一個斜斜立著的抱枕，並在中間畫一顆鈕扣。也在沙發上畫一個圓圈，作為沙發的鈕扣。然後畫出蓋在女孩膝蓋上的毛毯，膝蓋彎曲的位置要向上凸起。在毛毯的前方畫一瓶貼有標籤的啤酒瓶，也可以畫其他自己喜歡的飲料。在沙發的扶手和椅背之間畫出線條來區分。

05　避開啤酒瓶，在毛毯下方畫出直線，然後在女孩的背後用曲線畫出抱枕的輪廓。在椅背上方畫一隻蜷曲起來的貓咪，先畫身體，再畫貓咪閉眼休息的表情。

06　在左側畫出茶几。茶几上方畫一個玻璃杯，下方則畫幾本堆得斜斜的書。在沙發和投影機的後面畫一座立燈。在投射光背後的牆面上，畫出各種相框和時鐘。

PC935

PC921　PC935

PC1012

PC1101

PC996　PC905　PC945

PC997　PC940　PC911

07　在投射光的範圍內畫出許多閃爍的圖樣，請自由地畫各種不同大小的圖樣，在大的圖樣之間可以畫幾個稍微小一點的圖樣。因為在最後收尾的階段，會使用牛奶筆來填滿空白處，所以閃爍的圖樣不需要填滿整個圖面。

08　構圖完成後開始依序上色。首先替沙發上色。替大圖面上色時，可能會因為過於專注而一併將其他區塊塗上同樣的顏色，所以請用其他顏色確實標記好要上色的區塊。然後也替沙發前面的抱枕上色。

09　接著替毛毯、女孩的手掌與手臂上色。用來塗手掌的色鉛筆要削尖再使用。洋芋片上色之後，使用牛奶筆描繪裝有洋芋片的玻璃容器。也替啤酒瓶上色。接著替女孩背後的抱枕上色後，使用白色或亮色系的色鉛筆畫出一條曲線，以免看起來過於單調。

PC997　PC947

PC939

PC1069　PC935

PC948　PC1028

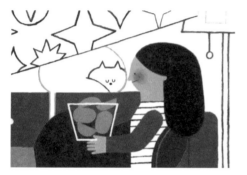

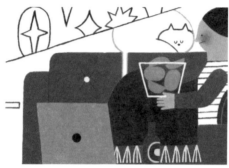

10 在女孩的衣服上畫出橫條紋，呈現出舒適的居家風格。女孩的臉上色完成後，臉頰的部分利用比膚色再深一點的紅色系色鉛筆來塗上腮紅，記得下筆時放輕力道，滾動筆芯尖端來畫出自然的顏色。接著也替頭髮上色。

11 為了呈現出沙發的鈕扣凹進去的模樣，請使用比沙發的顏色再暗一點的顏色在鈕扣的周圍畫出「X」的線條，然後使用牛奶筆畫出圓圓的鈕扣。也在毛毯下方用牛奶筆畫出流蘇。

12 先替趴在沙發上方的貓咪上色，然後將整個背景上色。這時不用擦掉背景上打草稿時畫出的茶几等物品的線條，直接用背景色蓋過去即可。等背景全都上完色之後，請使用比背景色更深的顏色，再描繪一遍之前打草稿時畫出來的線條。

 PC935

13　除了投射光內的閃爍圖樣之外，其他部分都塗上顏色。

14　在剩餘的空間裡，使用牛奶筆自由地畫上大大小小的閃爍圖樣。最後再畫出多個小圓點來填滿圖面，並且蓋過光線和背景的邊界。

Drawing 18·廚房
in the kitchen

想念韓國的晚上，

我有時會做甜甜辣辣的辣炒年糕來吃。

而在下雨的日子，則會烘烤肉桂捲，

整個家裡都會充滿香甜的氣味。

每天早上我還會坐在這裡，邊喝咖啡邊看行事曆。

廚房是與美味的料理一起寫下許多回憶的地方。

POINT 這次會用少少的幾個顏色一起畫出既摩登又有趣的圖畫。除了時尚感十足的黑色之外，我還用了黃色、棕色來搭配。按照個人喜好選擇其他顏色來上色也可以喔。

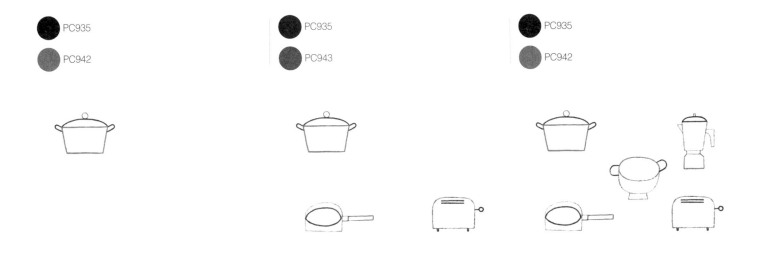

● PC935

● PC942

● PC935

● PC943

● PC935

● PC942

01　為避免廚房用具過度集中於某一側，會根據擺放在畫作上的位置，按照順序先畫出大的物件，再畫小的物件。首先在左上角畫一個倒立梯形，再畫一條圓弧曲線，完成湯鍋的鍋身和蓋子的造型。使用小圓形作為蓋子上的握把，接著在鍋子兩側也畫出把手。

02　在畫面左下角先畫一個橢圓形，然後畫圓弧曲線跟四方形，畫出凹進去的模樣，呈現平底鍋的造型，並畫出細長方形當作握柄。在右下角畫出上端帶有兩個圓角的長方形，作為烤麵包機的機身，然後畫出放入吐司的位置和開關的部分，以及機身底座的細部構造。

03　就像畫一開始的湯鍋那樣，將鍋身內縮後，在右上角畫出果汁機的圖樣。接著畫出蓋子、把手和出水口，以及果汁機下半部的底座。在畫面中間位置使用橢圓形和曲線勾勒出瀝水籃的形狀，並畫出握把和底座。

 PC935

PC943

 PC943　　PC942

PC935

 PC943

PC942

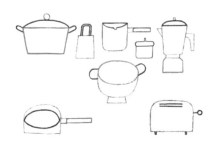

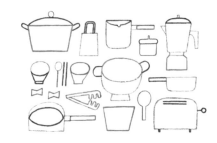

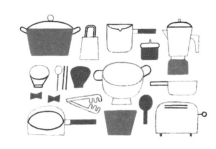

04　在湯鍋旁邊畫出帶有握把的刨絲板。然後在刨絲板旁邊畫出直立的長方形，並用曲線連接下端兩個角，完成一個小鍋子的鍋身，並畫出鍋緣的細節和握柄。在旁邊的空白處按照畫小鍋子的方法再畫出一個更小的鍋身，並且在上方畫出橡實造型的蓋子，完成一個可愛的調味罐。

05　接著畫出各種廚房用具。從左側開始先畫一個裝飯的碗，再畫一個跟飯碗一樣的湯碗，然後也畫出湯匙、筷子和蝴蝶造型的筷架。在筷架旁邊畫出握把尾端相接在一起的夾子。接著在瀝水籃下方畫一個攪拌麵團用的缽盆，以及飯匙，在烤麵包機上方畫出刀面較為寬的菜刀。

06　構圖完成後開始依序上色。用黃色替湯鍋、缽盆以及果汁機的底座上色。使用棕色替筷架、湯碗、平底鍋握柄、小鍋子握柄、調味罐以及飯匙上色，藉此呈現出木製的質地。

 PC935

 PC935

 PC935

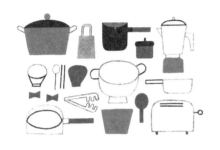

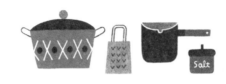

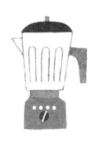

07　用黑色厚塗湯鍋的鍋蓋、小鍋子的鍋身以及調味罐的蓋子。然後再用黑色平塗湯鍋鍋蓋的握把、刨絲板以及小鍋子的鍋內。而湯鍋兩側的把手和刨絲板的握把則單單使用輪廓線來呈現。

08　使用牛奶筆來呈現細部的紋路。在湯鍋的鍋身反覆畫上「X」的符號，並且在符號中間用黑色色鉛筆畫出圓點。另外也用牛奶筆描繪出小鍋子鍋緣的細節，並在調味罐上寫字。刨絲板上則用黑色色鉛筆畫出「V」的符號。

09　使用黑色厚塗果汁機的蓋子和底座的開關，然後再用同個顏色平塗蓋子的握把、瓶身的握把以及瓶身的下半部。使用牛奶筆在底座的開關部分畫小圓點跟粗斜線，呈現細節。

 PC935

 PC935

 PC935

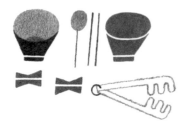

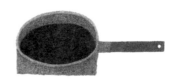

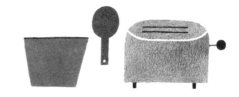

10　飯碗也用黑色上色，並畫出不同的深淺。湯匙面採平塗方式上色，湯匙握柄、筷子以及夾子只要描繪輪廓線即可。再使用牛奶筆強調飯碗、湯碗和筷架的細節紋理。

11　平底鍋的鍋面用黑色厚塗，內壁則採平塗方式上色。鍋緣請使用比鍋子內壁還要淺的黑色，也以平塗上色，藉此呈現出平底鍋鍋體的厚度。其餘部分則使用和內壁一樣的深淺度來上色。另外再使用牛奶筆畫出握柄上的洞口。

12　在缽盆的上緣用黑色畫線來強調細節。烤麵包機的機身用黑色平塗後，再用黑色厚塗來強調開關部分和底座細部，並使用牛奶筆畫線來區分烤麵包機的上端和側面，呈現出立體感。

 PC935

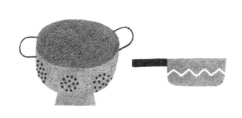

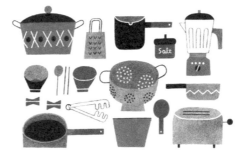

13　瀝水籃也採平塗方式塗上黑色。並用深淺度不同的黑色來區分瀝水籃的內部和外部。然後在外側這一面畫上黑色小點，來代表瀝水用的洞口，每組洞口之間保持一定的距離。菜刀面用黑色平塗、握柄用黑色厚塗後，使用牛奶筆在刀面上畫出一條鋸齒線條，添加細緻的紋路。

14　為凸顯出瀝水籃內部的洞口，請使用牛奶筆在另一側畫出小圓點。

內心疲憊的時候，

會想要度過一個稍微特別一點的夜晚。

我在裝滿熱水的浴缸裡，放入香甜的水果，

同時也點燃蠟燭來營造氣氛，

一邊回想著曾經在電影中看過的美好場景。

透過這樣細心款待自己的過程，

疲憊的內心也一點一點地變得溫暖。

請先選定會左右整個圖畫氣氛的主色。占最大面積的浴缸裡的水，我選擇用天藍色；浴室的地板則使用稍微暗一點的黃色，營造溫暖又可愛的感覺。選定主要顏色後再去搭配其他物件的顏色，可以更輕易地呈現出所想要的氛圍。

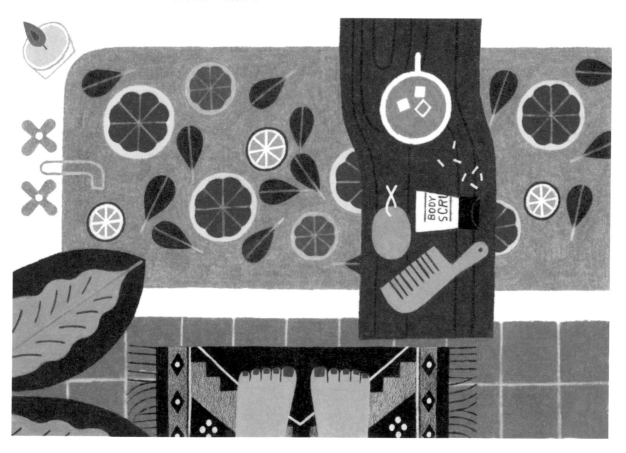

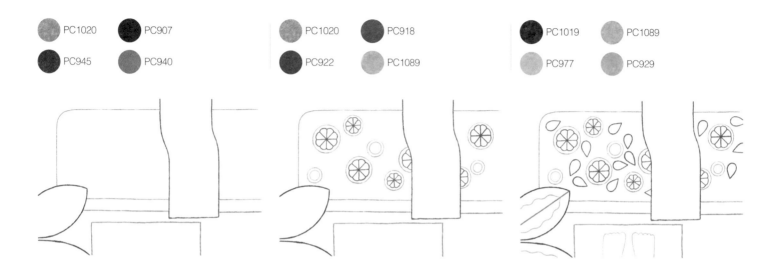

PC1020　　PC907

PC945　　PC940

PC1020　　PC918

PC922　　PC1089

PC1019　　PC1089

PC977　　PC929

01　畫出一個寬大的長方形，且左側的兩個角使用圓弧曲線連接，完成浴缸的輪廓。使用曲線畫出橫跨在浴缸上的木頭置物架。然後在左下方畫出觀葉植物的葉子。再用一個長方形標示出腳踏墊的位置，並且畫出浴缸外圍的線條。請擦掉線條重疊的部分。

02　在浴缸裡用多個大小不同的圓形畫出葡萄柚、柳橙和檸檬，擺放位置自由選定即可。在大圓形、中圓形的中間畫出「米」字型，並且用曲線連接每段線條的尾端，表現出葡萄柚和柳橙的切面。另外，在當作檸檬的小圓形內，畫一個更小的圓形。

03　在水果之間的空白處畫出水滴形的葉子，請讓葉子朝各種不同角度傾斜，並填滿整個浴缸。在腳踏墊上畫出一雙腳，將拇指畫得稍微大一點，而其餘的腳趾則用差不多的大小來繪製，這樣畫起來會比較簡單。然後在觀葉植物的葉子上畫出葉脈。

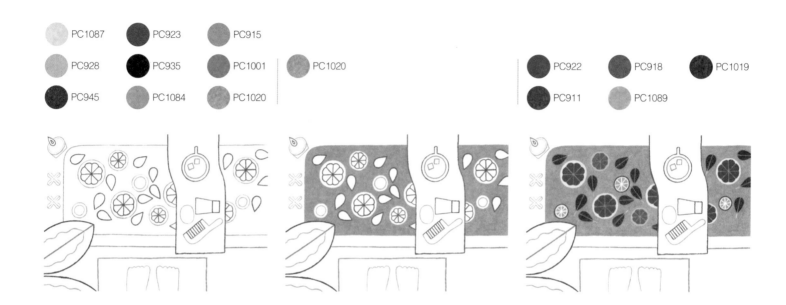

PC1087　PC923　PC915

PC928　PC935　PC1001　PC1020

PC945　PC1084　PC1020

PC922　PC918　PC1019

PC911　PC1089

04　在木頭置物架上畫橢圓形的肥皂、梯形的磨砂膏和梳子，另外畫出上方漂浮著方形冰塊的冰茶。在浴缸的前端畫出兩個「X」圖樣，並用曲線增加厚度，呈現出水龍頭開關的造型。也在浴缸前端角落畫一個香氛蠟燭。

05　構圖完成後開始依序上色。避開浴缸中的水果以及葉子，替裡面的水塗上顏色。

06　替葡萄柚和柳橙的切面上色後，使用白色色鉛筆描繪「米」字型的輪廓，強調出細節。使用亮綠色替檸檬上色後，再使用深綠色系描繪外圍輪廓，並且使用牛奶筆畫上「米」字型的圖樣。然後替葉子上色，並使用白色色鉛筆或牛奶筆在中間畫一條線，完美呈現葉柄的模樣。

PC1020　　PC923
PC1087　　PC915

PC945　　PC928
PC1001　　PC1084

PC935
PC947

 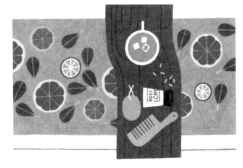

07　將水龍頭開關塗上顏色後，使用牛奶筆在水龍頭的中間畫圓形。使用白色色鉛筆，以及畫浴缸裡水的顏色的筆，描繪水龍頭外圍輪廓。接著替放置在浴缸前端角落的香氛蠟燭上色。香氛蠟燭的瓶身只用線條來呈現，避免氣氛過於沉悶。

08　避開木頭置物架上方的物件，將置物架塗滿顏色。避開四方形的冰塊，替冰茶上色後，使用牛奶筆再多畫一個四方形，呈現出泡在茶裡的半透明冰塊。替肥皂上色後，使用牛奶筆畫出綁在肥皂上的繩子。梳子上色完畢後，將用來畫木頭置物架的那支色鉛筆削尖，畫出梳齒。

09　在磨砂膏上畫好標籤後，替瓶蓋上色。用比木頭置物架還要深的暗棕色，在木頭置物架表面畫出木紋，記得避開上面擺放的物件。接著用牛奶筆畫出磨砂膏的內容物撒在置物架上的樣子。

● PC907　● PC940

● PC1089

● PC977　● PC935

● PC924

● PC935

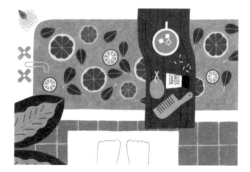

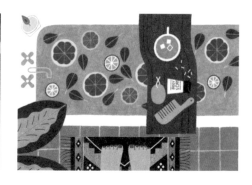

10　先替觀葉植物的葉子上色，請注意不要讓葉子的綠色暈開。再替浴室的地板上色，然後使用白色色鉛筆或牛奶筆在地板上畫出間隔一致的格紋。

11　替雙腳上色後，為了使雙腳看起來更生動，請用喜歡的顏色在上面做指甲彩繪。再替腳踏墊畫上花紋。因為我喜歡幾何圖形，所以就試著把它們畫在腳踏墊上，也可以自由畫出其他自己喜歡的花紋。

12　用同一個顏色替腳踏墊上色，並在不同區塊以不同深淺來呈現造型，最後在腳踏墊兩側畫出流蘇，並使用牛奶筆強調腳踏墊的細節後完成畫作。

享受單單屬於自己的療癒時間

畫畫是我的職業，也是我的興趣。

在平日畫畫是為了工作，

我會於定下的時間內有效率地滿足客戶的需求，

而且每次都為了畫得更好而付出努力；

在週末畫畫則是興趣，我會畫自己想畫的東西，

比起想畫得很好，更想要感受畫畫帶來的樂趣。

在平日繪製工作案件時沒照顧到的心情，我會利用週末來彌補。

如果工作上有些時候需要很努力並為了做得好而費盡心力，

那麼勢必也需要「做得不好也沒關係」的時間。

各位此刻在什麼樣的心情下畫畫呢？

希望各位都能度過愉快又和平的時間。

使用許多明亮的顏色時，為避免看起來太過幼稚，需注意顏色深淺的調整。如果使用明亮的顏色將畫筆筒、辦公用品收納盒以及書籍上了色，那麼在這些物件之間，就得加入一些黑色的元素，並用平淡的顏色來畫細節，藉此達到畫面的和諧。請試著像這樣在畫畫時觀察整體圖畫的色彩平衡。

PC1012　　PC946

PC947

PC1032　　PC935　　PC922

PC1034　　PC941

PC1006　　PC1028

PC935　　PC915

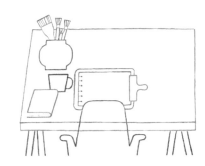

01　畫一個稍微有點傾斜的四方形桌面，並且在下端畫一條直線來呈現出桌面的厚度，也畫出四個桌腳。在書桌前畫一張椅子，畫出椅背，接著往兩側畫出對稱的扶手。

02　在桌面上畫一個甕的造型來當作畫筆筒。在筆筒內畫出斜斜插入的大畫筆。畫筆前端畫出多條短直線，並使間隔大小略顯不同，藉此呈現出刷毛。接著畫出往相反方向傾斜的一支小畫筆，然後在那支畫筆後面，再畫兩支斜斜插入的扁頭畫筆。擦去畫筆與書桌外圍輪廓線重疊的部分。

03　在書桌左下角畫一本書，並且在書的前方畫一個馬克杯。在椅子前方用長方形畫一張正在作畫的畫紙，並且沿著畫紙的周邊畫一個圓角的大長方形作為板夾，然後在畫紙的左側畫出幾條短直線和幾個小圓圈，呈現出紙張從線圈筆記本上撕下來的樣子。在右側畫一個固定紙張的大夾子，並擦去重疊的線條。

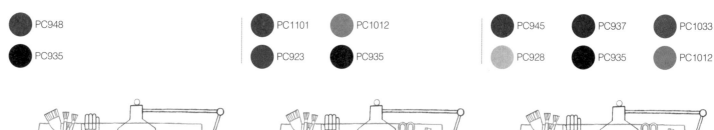

PC948
PC935

PC1101 PC1012
PC923 PC935

PC945 PC937 PC1033
PC928 PC935 PC1012

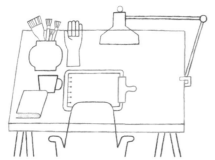
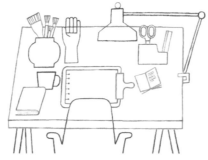
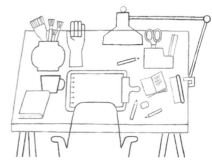

04 在畫筆筒的旁邊畫一個手的模型，請畫得比真人的手還大一些，呈現出又胖又笨重的感覺。在手模型的旁邊畫出桌燈的燈罩，並畫一個圓形當作開關。桌燈的橫桿用兩條直線呈現，長度超出書桌的範圍，接著畫出延伸至桌面的直桿，並且用夾子將燈固定在桌面上。燈桿彎曲的部分使用圓圈來連接。

05 在桌燈下方畫出辦公用品收納盒。用雙線畫一個胖愛心，呈現出剪刀握把的基本造型，並以曲線畫出洞孔，再畫出一小部分刀身。另外畫一個斜斜的長方形作為尺。在收納盒旁邊畫一個攤開的小便條紙本，在便條紙上畫出多條橫線，呈現出上頭寫有文字的模樣，並加強細節畫出有多張便條紙重疊在一起的樣子。

06 在桌面右下方畫一個清理橡皮擦屑和色鉛筆屑時需要的小刷子，刷子的刷毛部分使用鋸齒線條來呈現。並且畫出四散於桌面的色鉛筆，以及邊角鈍掉的橡皮擦。

PC942

PC941

PC946 PC941

PC947

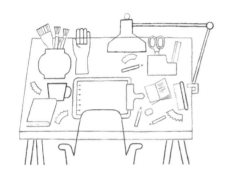

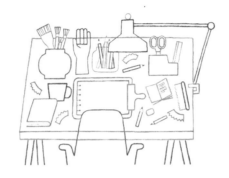

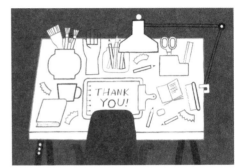

07　接下來要畫出掉落於桌面各處的色鉛筆屑。先畫往中間內凹的圓弧曲線，並且在兩端畫出外擴的短線條，接著用鋸齒線條連接兩端的短線條。以同樣方式在書桌空白處畫出多個同樣造型的色鉛筆屑。

08　在燈罩下方畫一個裝色鉛筆的玻璃瓶。先畫出兩支朝不同方向傾斜的色鉛筆，然後再多畫幾支色鉛筆，填滿玻璃瓶內的空間。

09　構圖完成後開始依序上色。先替椅子和桌腳上色，並且在桌腳上使用牛奶筆畫出可以調整桌子高度的洞口。然後將背景塗滿顏色。

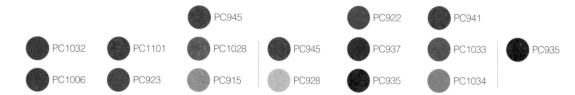

PC945　PC1032　PC1101　PC1028　PC945　PC922　PC941　PC937　PC1033　PC935

PC1006　PC923　PC915　PC928　PC935　PC1034

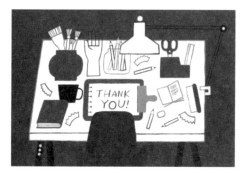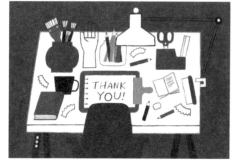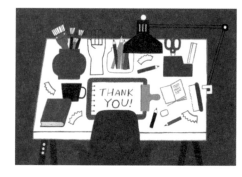

10　將作為亮點的畫筆筒、書籍、辦公用品收納盒和馬克杯一一上色。使用黃色系的色鉛筆替板夾的夾子上色，以呈現出金屬質感，並且在邊緣使用深色系的色鉛筆畫出線條來強調細節。然後也替剪刀的握把和刷子的握柄上色。尺、刷毛、便條紙、橡皮擦等物留白即可。

11　因為已經有很多顯眼的明亮顏色，所以使用比較暗的顏色來畫玻璃瓶裡的色鉛筆。後面看不太到的色鉛筆請用平塗的方式上色。也替畫筆筒內的畫筆上色，畫筆刷毛的細節紋理使用背景色的顏色來繪製。

12　接著替桌燈上色，燈罩部分塗黑後，細節處使用牛奶筆來強調，為避免畫作看起來過於沉悶，燈桿的部分只要描繪外圍輪廓線即可。

 PC942

 PC941

 PC1012

PC947

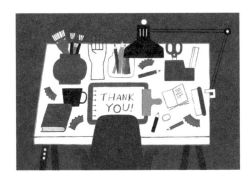

13 　替散落桌面的色鉛筆屑上色。先使用亮棕色系的色鉛筆將整個圖面上色，接著再用更深的顏色將下端部分上色。為強調色鉛筆屑的鋸齒狀特徵，請使用深色的色鉛筆沿著鋸齒線條再描一次。

14 　避開剛剛留白的尺、刷毛、便條紙和橡皮擦，仔細地將桌面上色。最後使用牛奶筆描繪插放色鉛筆的玻璃瓶外圍。並且在橡皮擦附近畫出多條方向不同的短線條，呈現出橡皮擦屑的造型來完成畫作。

Appendix

著色畫

線稿

從書裡的二十幅畫作中挑出最感興趣的圖，

現在就利用附錄的線稿，著上喜歡的顏色吧！

就算畫得跟示範圖不一樣也無妨，

輕鬆自在地畫，就能完成展現自我風格的滿意作品。

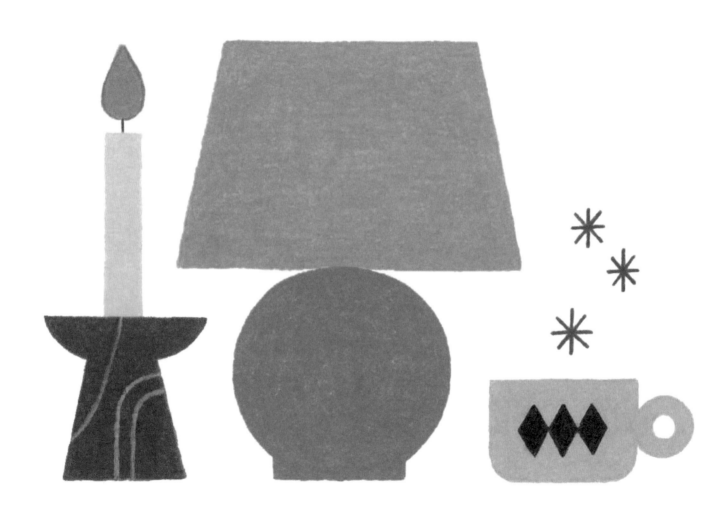

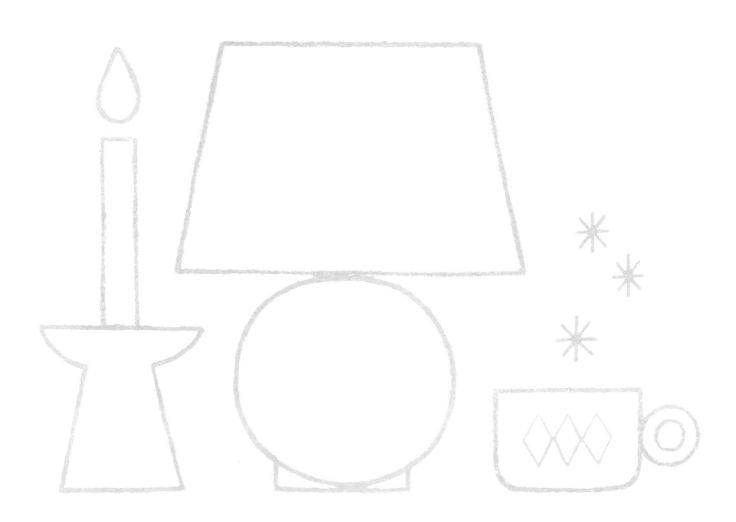

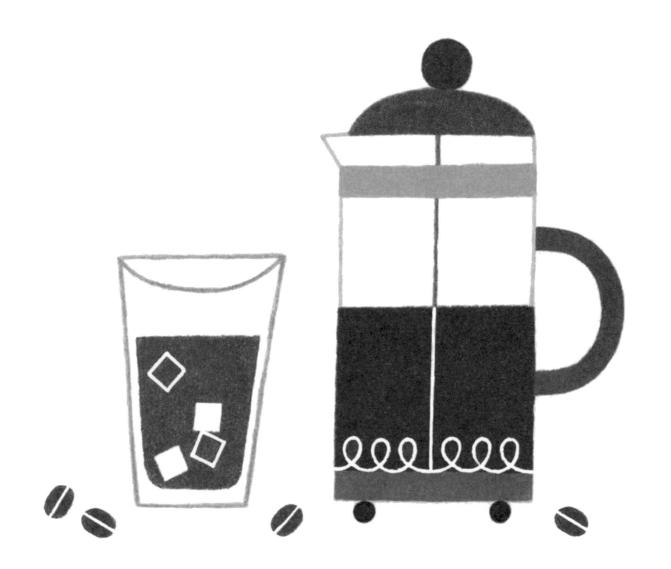

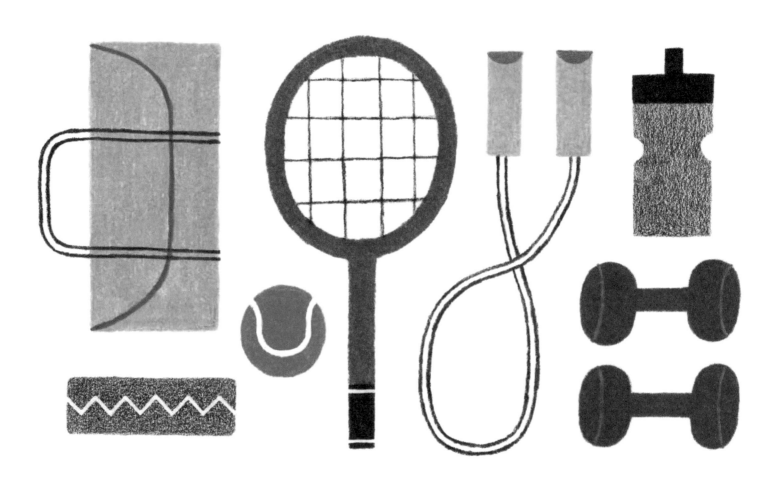

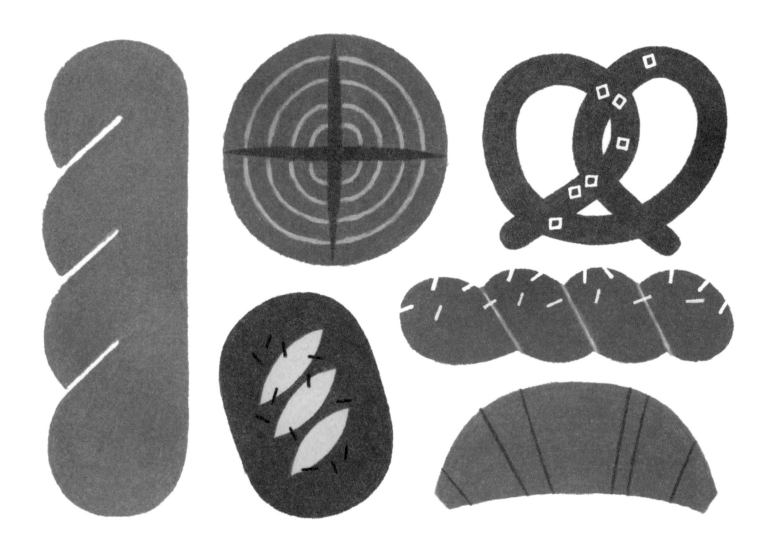

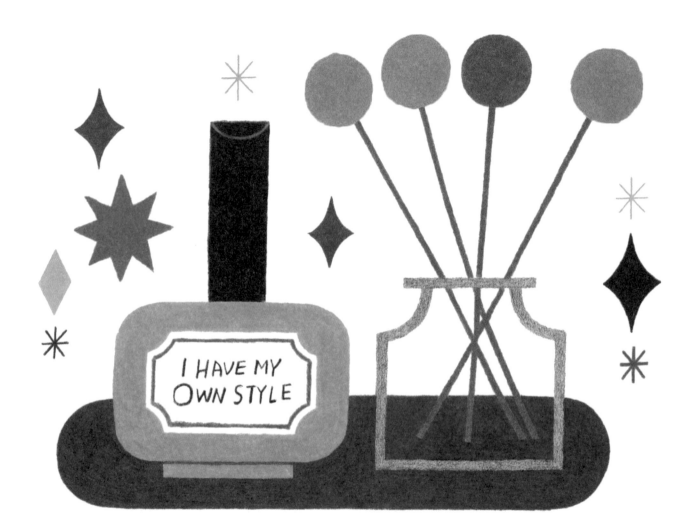

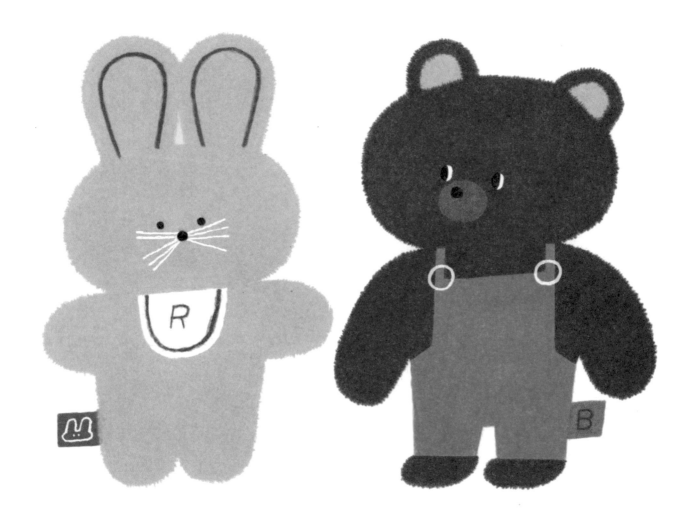

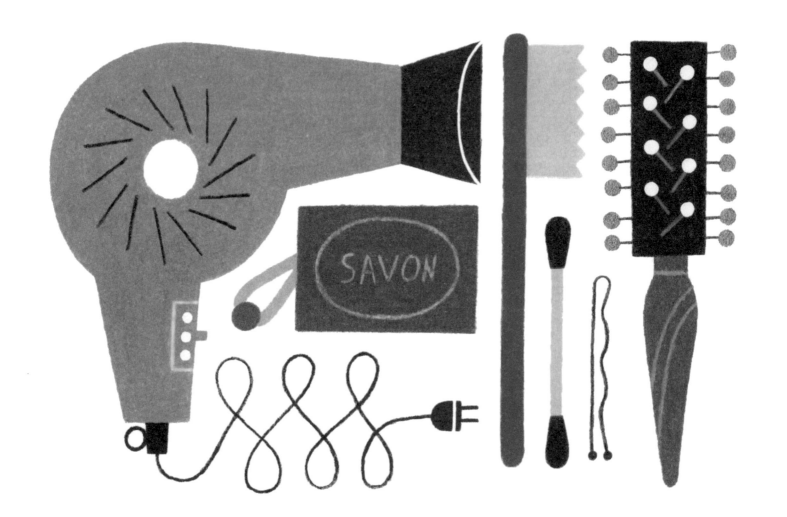

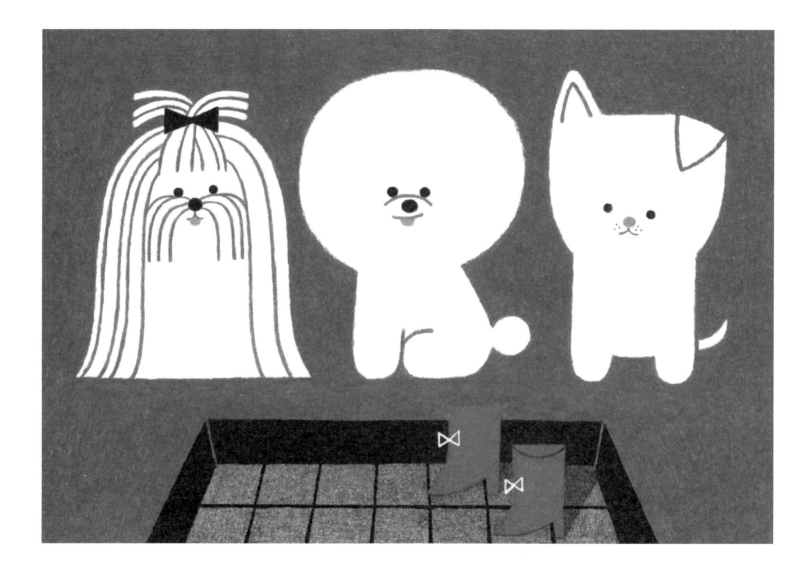

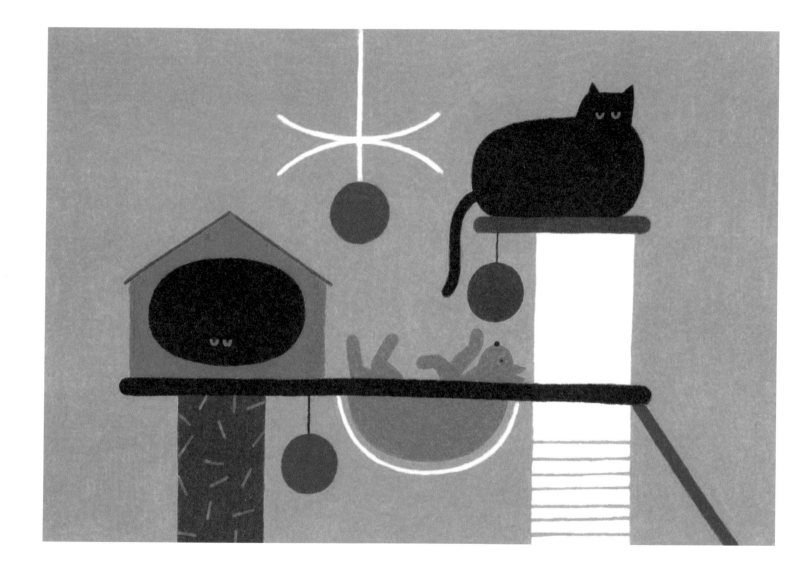

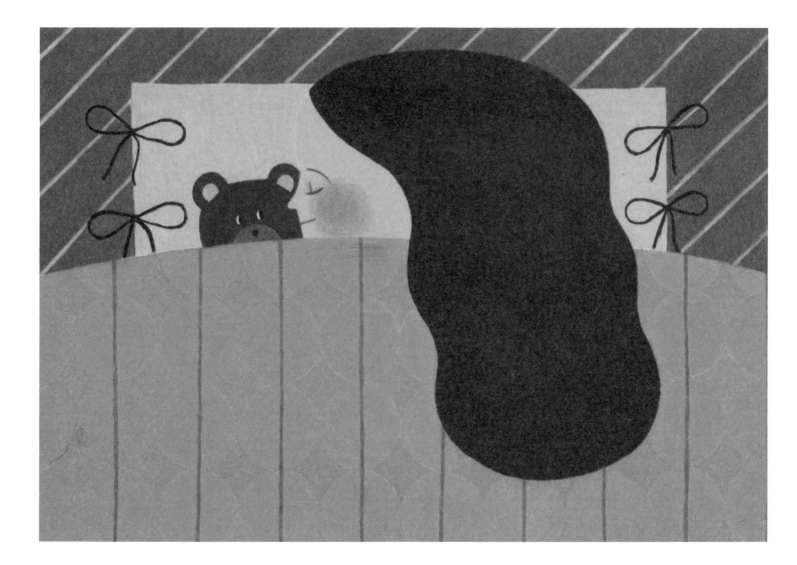

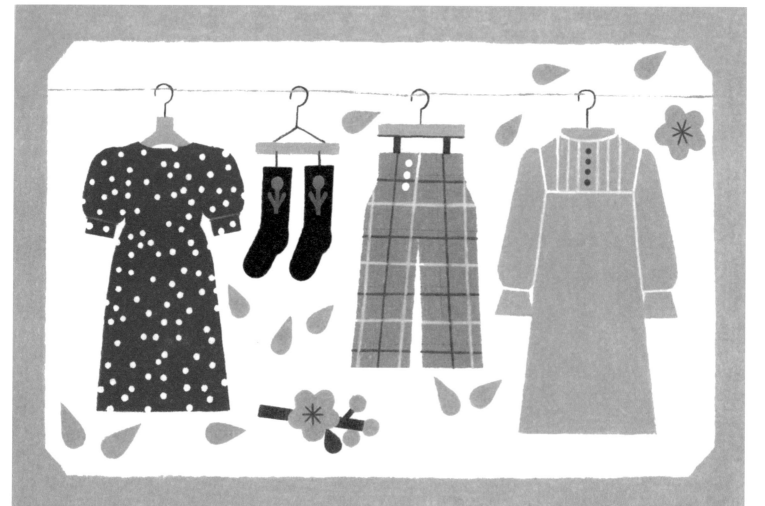

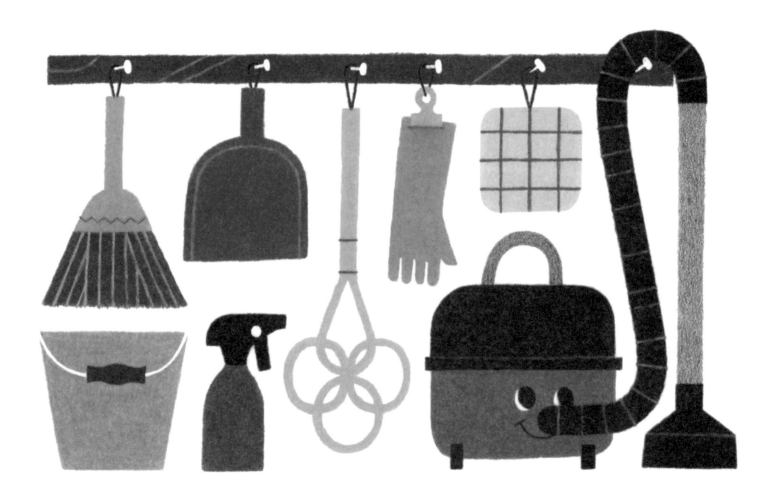

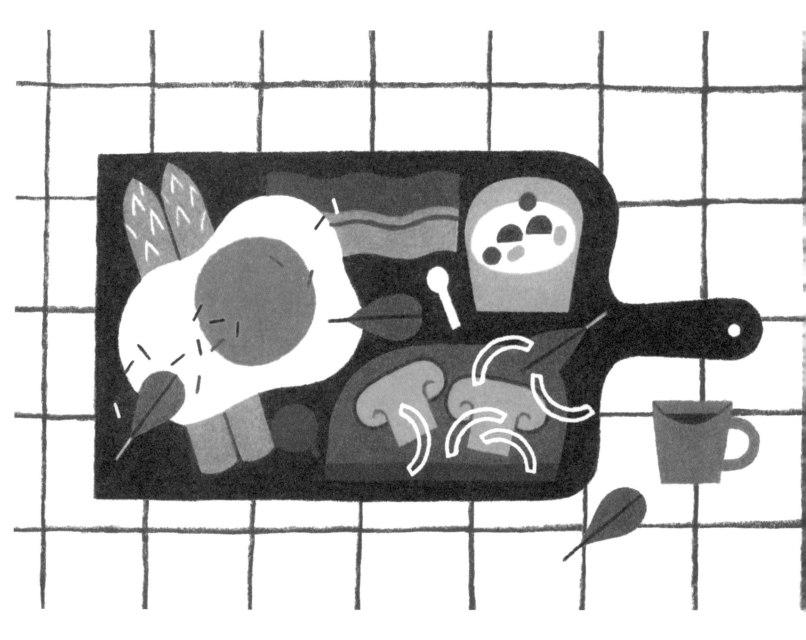

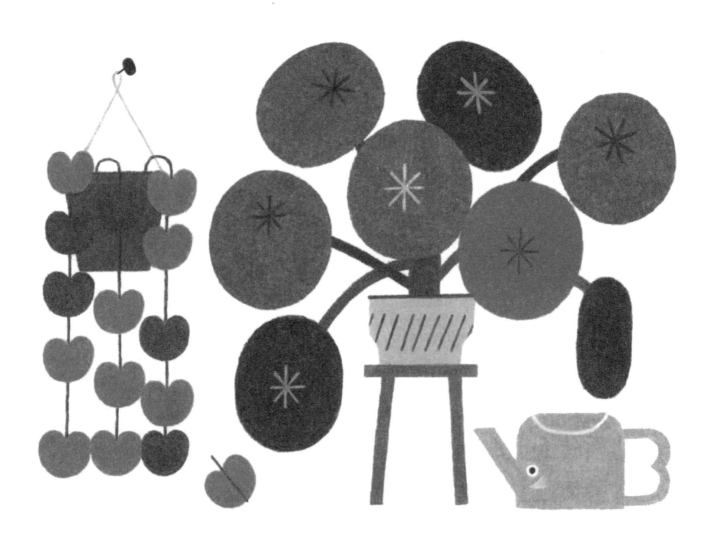

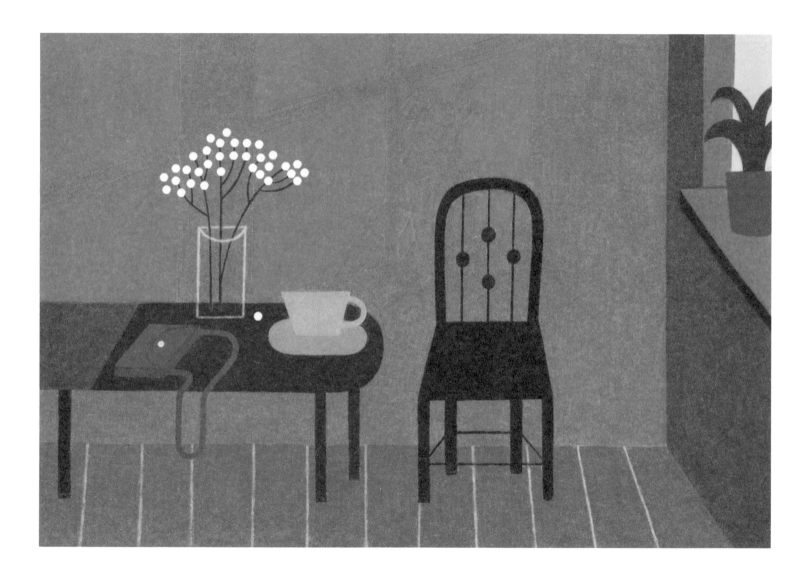

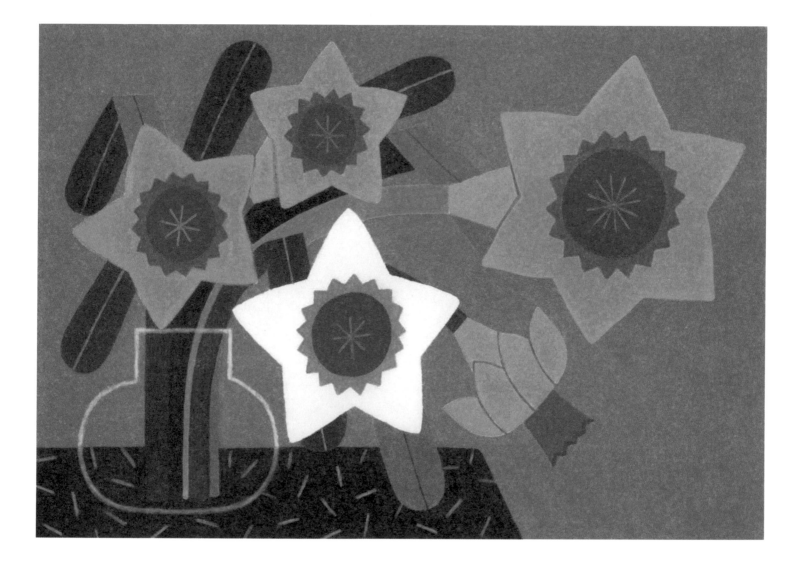

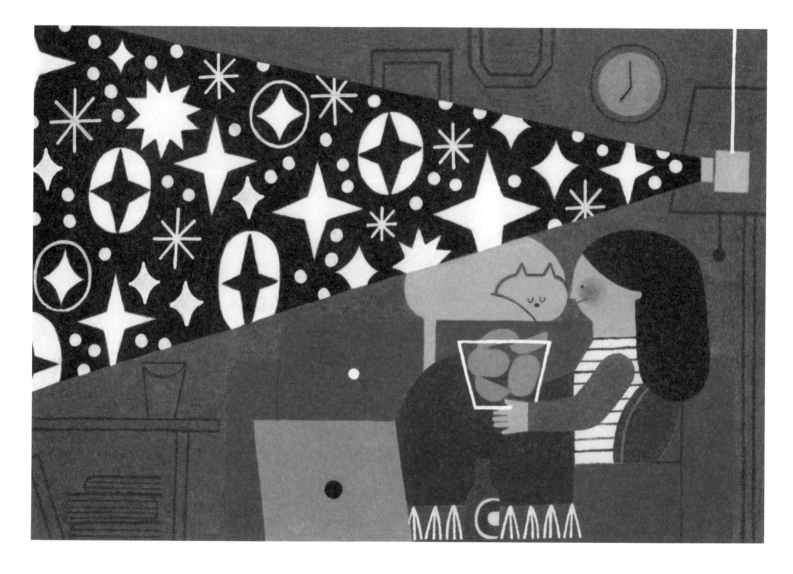

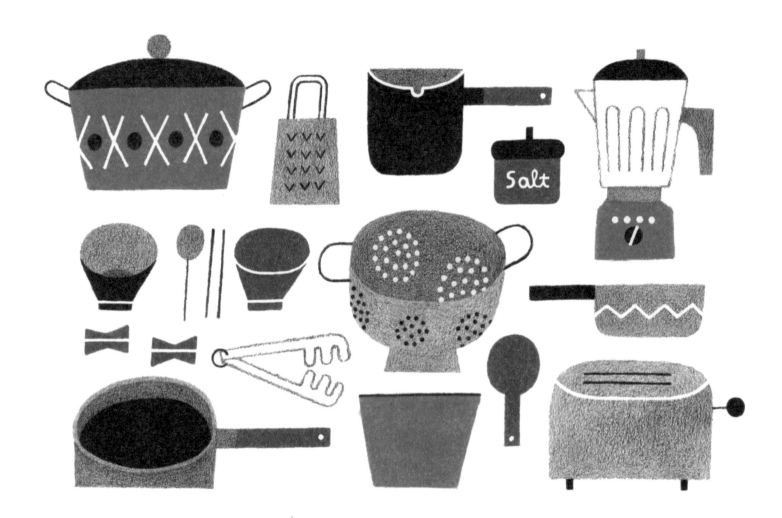

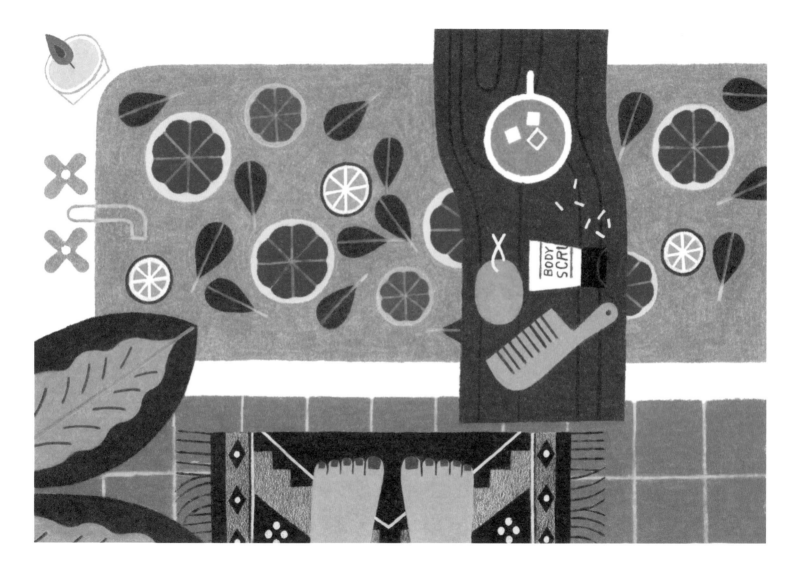

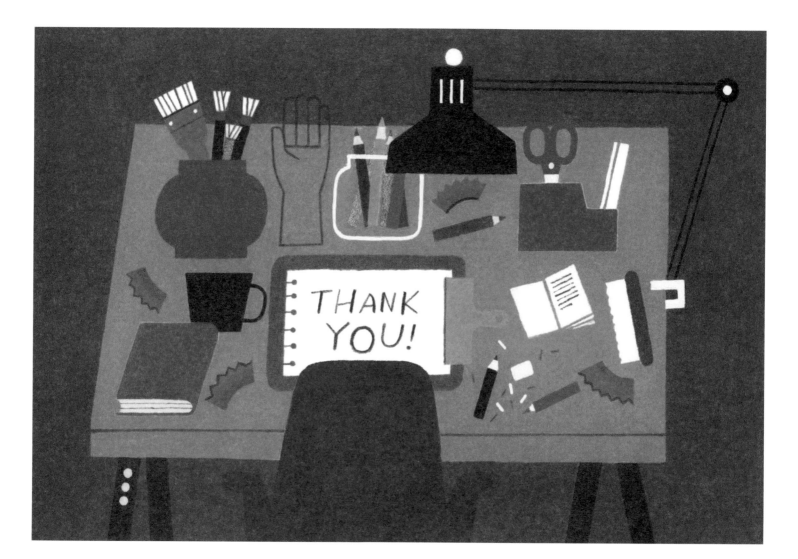

不完美也沒關係！
專屬我的畫畫練習

不論是每天畫一張、週末畫一張，

或是自己一個人畫、跟家人朋友一起畫，

只要可以持續畫下去，用什麼樣的方式都可以，

最重要的是，要試著畫出讓自己開心的畫作。

放慢生活節奏，
用不同的眼光觀察身邊的人事物，
將日常風景細細地收進畫紙裡，
成為獨一無二的珍貴回憶。

作者

Aellie Kim

韓國插畫家,現居瑞典。經常於網路上透
過圖畫分享生活。除了開設線上課程教學
繪畫技巧,並在瑞典創立活用插畫的友善
環境生活品牌「Skolgatan 12」。

譯者
張雅眉

畢業於國立政治大學韓國語文學系。主要
翻譯領域有藝術、文化、飲食等,期盼透
過語言成為人與人之間相通的橋樑。

台灣廣廈 國際出版集團
Taiwan Mansion International Group

紙印良品

專屬我的色鉛筆練習本

簡約線條×童趣構圖×溫暖配色，
從零開始學北歐風插畫，簡單畫出美好生活日常！

作　　　者／Aellie Kim
譯　　　者／張雅眉

編輯中心編輯長／張秀環・編輯／許秀妃
封面設計／曾詩涵・內頁排版／菩薩蠻數位文化有限公司
製版・印刷・裝訂／東豪・弼聖・秉成

行企研發中心總監／陳冠蒨
媒體公關組／陳柔彣
綜合業務組／何欣穎

線上學習中心總監／陳冠蒨
產品企製組／黃雅鈴

發　行　人／江媛珍
法律顧問／第一國際法律事務所 余淑杏律師・北辰著作權事務所 蕭雄淋律師
出　　版／紙印良品
發　　行／台灣廣廈有聲圖書有限公司
　　　　　地址：新北市235中和區中山路二段359巷7號2樓
　　　　　電話：（886）2-2225-5777・傳真：（886）2-2225-8052

代理印務・全球總經銷／知遠文化事業有限公司
　　　　　地址：新北市222深坑區北深路三段155巷25號5樓
　　　　　電話：（886）2-2664-8800・傳真：（886）2-2664-8801
郵政劃撥／劃撥帳號：18836722
　　　　　劃撥戶名：知遠文化事業有限公司（※單次購書金額未達1000元，請另付70元郵資。）

■出版日期：2022年08月
ISBN：978-986-06367-2-7　　版權所有，未經同意不得重製、轉載、翻印。

國家圖書館出版品預行編目（CIP）資料

專屬我的色鉛筆練習本：簡約線條
×童趣構圖×溫暖配色，從零開始學北歐風插畫，簡單畫
出美好生活日常！／Aellie Kim著. -- 初版. --
臺北市：紙印良品，2022.08
　面；　公分
ISBN 978-986-06367-2-7（精裝）
1.CST: 插畫 2.CST: 繪畫技法

947.45　　　　　　　　　　111008953

퇴근 후, 색연필 드로잉 세트 : 매일 한 장씩, 알록달록 스웨덴 감성 듬뿍 담은
Copyright © 2020 by Aellie Kim
All rights reserved.
Original Korean edition published by REALBOOKS.
Chinese(complex) Translation rights arranged with REALBOOKS.
Chinese(complex) Translation Copyright ©2022 by Taiwan Mansion Publishing Co., Ltd. through M.J. Agency, in Taipei.